U0146220

书法等级考试培训教材（升级版）

华夏万卷 编

颜真卿

《颜勤礼碑》精讲精练

CnS 湖南美术出版社

全国百佳图书出版单位

图书在版编目（CIP）数据

颜真卿《颜勤礼碑》精讲精练 / 华夏万卷编.—长沙：湖南美术出版社,2019.8

ISBN 978-7-5356-8756-2

Ⅰ.①颜… Ⅱ.①华… Ⅲ.①楷书-书法-等级考试-教材Ⅳ.①J292.113.3

中国版本图书馆 CIP 数据核字(2019)第 085277 号

Yan Zhenqing Yan Qinli Bei Jingjiang Jinglian

颜真卿《颜勤礼碑》精讲精练

出 版 人：黄　啸

编　　者：华夏万卷

编　　委：倪丽华　汪　仕　王晓桥

责任编辑：邹方斌

责任校对：彭　慧

装帧设计：华夏万卷

出版发行：湖南美术出版社

　　　　　（长沙市东二环一段 622 号）

经　　销：全国新华书店

印　　刷：成都勤德印务有限公司

　　　　　（成都市郫都区现代工业港北片区港通北二路 95 号）

开　　本：880×1230　　　1/16

印　　张：6

版　　次：2019 年 8 月第 1 版

印　　次：2020 年 12 月第 3 次印刷

书　　号：ISBN 978-7-5356-8756-2

定　　价：22.00 元

编者的话

 《精讲精练》丛书是根据广大考生和书法爱好者的学书需要，结合考级特点精心编写而成的。丛书以历代最受欢迎的经典法帖为范本，从实际出发，在内容编排上，遵照循序渐进的原则，对范字的用笔特点、结字规律，书法作品的结体规律、章法布局、落款方法等都做了较为详细的临习指导。

 本丛书的楷书范字选自欧阳询的《九成宫碑》，颜真卿的《多宝塔碑》《颜勤礼碑》，柳公权的《玄秘塔碑》，赵孟頫的《胆巴碑》；行书范字选自"书圣"王羲之的《兰亭序》《圣教序》；隶书范字选自汉代名碑《曹全碑》。这些经典的作品最能代表书法大师的风格，也是后人择帖的首选。

 本丛书精选原碑中的范字，同时进行适度放大并在笔画中用白细线勾画其运笔方法。这种直观明了的呈现方式，使学书者更容易领悟该书体的特点，以提高书法基础训练的效果。

 本丛书范字精选自原碑帖，对集字作品中无法从原碑帖找到的字，则选取了原碑帖其他字中的相关部件，以原碑帖的法度和神韵为基础，通过计算机设计组合协调而成，再反复斟酌比较，做到既源于原碑帖，又不生搬硬套，以此引导学习者举一反三，加以变化运用，以达到事半功倍的效果。

 为让大家更好地把握各碑帖的法度和神韵，本丛书为读者提供了大量的范字书写视频，作为教学过程中的辅助参考。

 《精讲精练》丛书分为《欧阳询〈九成宫碑〉精讲精练》《颜真卿〈多宝塔碑〉精讲精练》《颜真卿〈颜勤礼碑〉精讲精练》《柳公权〈玄秘塔碑〉精讲精练》《赵孟頫〈胆巴碑〉精讲精练》《王羲之〈兰亭序〉精讲精练》《王羲之〈圣教序〉精讲精练》和《汉隶〈曹全碑〉精讲精练》八册，以供广大考生和书法爱好者选择自己喜欢的书体进行书法临习和考级，为进一步的书法创作奠定良好基础。

目　　录

第一章　概　论

一、颜真卿及其主要作品简介

颜真卿（708—784），字清臣，京兆万年（今陕西西安）人，是唐代一位承前启后、创新成就杰出的大书法家。他出生于几代讲究文字学和书法艺术的封建士大夫家庭，幼年丧父，家境贫寒，从小依靠外祖父生活。母亲殷氏学问极好，亲自教他读书。他自己也非常用功，26岁时考中进士。34岁时，辞去所任醴泉县尉之职，师从大书法家张旭学书。公元747年，任监察御史，因秉性刚直，遭奸臣杨国忠排斥，出为平原太守。安禄山反叛，他首举义旗，被附近十七郡推为盟主，抵抗叛军。后入京，官至太子太师，封鲁郡开国公。他的书法在魏晋的基础上，融入篆、草笔意，用笔变方为圆，结构开阔，自成一体。他与唐代欧阳询、柳公权和元代赵孟頫被世人誉为"楷书四大家"。

颜真卿有大量的书法珍品传世，碑刻有《多宝塔碑》《颜勤礼碑》《颜家庙碑》及《麻姑仙坛记》等；墨迹有《自书告身帖》《祭侄文稿》等。《颜勤礼碑》（左图）是颜真卿晚年为他的祖父颜勤礼立的墓碑，系颜真卿撰文并书，全称《唐故秘书省著作郎夔州都督府长史上护军颜君神道碑》，刻于唐大历十四年（779），碑阳19行，碑阴20行，行38字。左侧5行，行37字。1922年出土，现藏陕西西安碑林。此碑是颜真卿中晚期的代表作品之一，较其前书确实已到炉火纯青的地步。颜真卿在继承传统的基础上，大胆改变古法，自出新意，形成独有的风格。在用笔上，变方为圆，劲健爽利；左右两侧的长竖，已从相背形变为相向形，横细竖粗愈加明显，转折处不用折笔，而是提笔另

颜真卿《颜勤礼碑》（局部）

起，蓄藏笔势暗转；结构看似散淡，然开张舒展得宜，奇中生巧妙，险中见平稳，因其转折处多提笔另起，而见筋骨，已完全形成苍劲浑朴、气势磅礴的颜楷风范。此碑成为历代学习书法的范本。

本帖的范字均从此碑精选而来，经过电脑修补整理放大，并附上技法，以便大家更好地临摹学习。

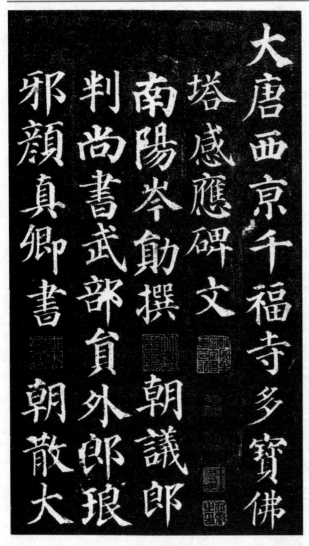

颜真卿《多宝塔碑》(局部)

《多宝塔碑》(左上图)是颜真卿50岁以前的作品,是其早期的代表作,已充分体现了他在继承传统方面所取得的成就。作品中既有王羲之父子、张旭、虞世南等名家的笔意,也有篆、隶精神。在笔法上多为方笔,兼或使用圆笔,横细竖粗已经明显,但在对比关系上,极为适度。横画下笔多取直下,截方后提行,纤细过渡,驻笔向右下重顿,成重墨点,回锋收笔。两侧竖画,依照欧、虞笔法,呈相背形。转折处略加顿笔而后折下,圆转笔很少。结构端正平稳,劲峻秀润。

颜真卿《自书告身帖》(右下图),是颜真卿于唐德宗建中元年(780)被委任为太子少保时自书之告身。告身是古代授官的诏告公文,相当于后世的委任状(任命书)。颜真卿写这篇告身时已是72岁高龄。此时,他的书法苍劲老

辣,点画圆挺,提按转折分明,线条对比强烈,结体雄伟宽博,因势生形,自然多姿,已达到炉火纯青的境界。

《自书告身帖》为楷书,结体宽舒伟岸,外密中疏;用笔丰肥古劲,寓巧于拙。字多藏锋下笔,点画偏于圆,除横细竖粗的特点之外,有些竖笔中间微微向外弯曲,因此显得骨肉亭宏、沉雄博大,尤能反映出颜书的风采。真迹原藏清内府,今在日本,藏于中村不折氏书道博物馆。

这一年(780)他还书写了《颜家庙碑》,同样是他晚年的力作,历来为世所珍重。

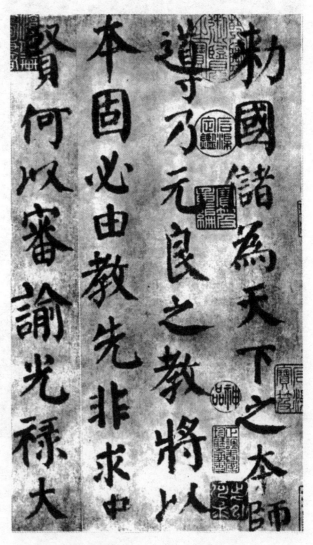

颜真卿《自书告身帖》(局部)

二、书写工具和材料

我国传统的书写工具和材料，主要有笔、墨、纸、砚，俗称"文房四宝"。

（一）笔

从不同的性能来分，毛笔大体可分成三类：

1. 硬毫

以弹性较强的狼毫、兔毫制作，其特点是写出的笔画挺拔劲峭，但易出现浮骨枯瘦、有骨无肉的毛病。

2. 软毫

以弹性较弱的羊毫、鸡毫制作，其特点是写出的笔画浑厚、圆润，但易出现媚软、无筋骨的毛病。

3. 兼毫

以硬毫为主毫、软毫为副毫，其特点是软硬兼备，适合初学者使用。

此外，按笔锋的大小有大楷、中楷、小楷之分；按笔锋的长短有长锋、中锋、短锋之别，初学书法者可选笔毫不短于 3 厘米的兼毫长锋大楷。

好的毛笔，其笔杆要直，粗细适中，笔毫聚拢时笔锋尖锐；笔锋发开后笔毫长短整齐；笔肚坚实，周围均匀饱满；笔锋劲健，弹性适度。

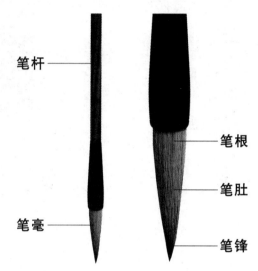

使用毛笔还应注意正确保养。使用前要用清水浸润，使笔毫全部发开，除去散毛；使用后要清洗干净，然后用手顺笔根至笔锋挤出水分。放置毛笔最好悬挂，以免笔锋受损。

（二）墨

墨是书法的主要颜料，大体分为油烟、松烟墨条两种。墨条在砚台中和水研磨即可成墨汁。机制墨汁在当前更为常见，优质的墨汁书写时同样可达到理想的效果，装裱时不会渗化。

（三）纸

纸的种类繁多，书法用纸要求选用宣纸、皮纸等，利于表现。平时练字只要求纸面不太光滑，可用一般的毛边纸、白纸和旧报纸。

（四）砚

砚，又称砚台、砚池，是用特种石材雕凿而成的磨墨和掭笔的器具。选砚应从实用出发，初学者练字，选用石质细腻、发墨快、砚心深、储墨多的一般砚就可。使用瓶装墨汁，可用陶瓷碟碗代砚。

三、书写姿势和执笔方法

（一）书写姿势

正确掌握笔法，首先要端正写字的姿势。一般来说，不管是坐着书写还是站着书写，一定要做到头正、身正、手正。

1. 坐姿的要求

写不是太大的字，均可以坐着书写，身体要端正，头要正，两肩要平，胸不贴桌，背不靠

椅，两脚分开平放于地，不可悬空（因为写字需用全身之力送出，脚不着地，则写字无力），双肘外拓，左手压纸，右手执笔，笔杆要正。

2. 立姿的要求

写较大的字时，坐着书写会受到不少限制，身体的活动范围较小，视野不开阔，所以需要站着写。立姿与坐姿基本相同，只是书写时两脚自然分开，上身可略向前倾，腰部不要挺得太直，全身略为放松，且左手压纸以支撑身体，但不能用力过大，右手腕肘悬起，运气挥毫。

坐 姿　　　　　　　立 姿

（二）执笔方法

古人说："凡学书者，先学执笔。"掌握执笔是学习书法的第一步。

这里介绍一种较为常用的执笔方法，叫"五指执笔法"。五指执笔法是用"擫（yè）、压、钩、格、抵"五个字来说明每一个手指的执笔姿势和作用。

擫，是说明拇指的作用。执笔时，拇指要斜而仰地紧贴笔管，力由内向外。

压，是说明食指的作用。用食指第一节斜而俯地出力，贴住笔管，力由外向内，和拇指内外相当，配合起来，把笔管约束住。

钩，是说明中指的作用。拇指、食指已经捉住了笔管，再用中指的第一节，弯曲地钩着笔管的外方，以加强食指的力量。

格，是说明无名指的作用。就是用无名指甲、肉相连处从内向外顶住笔管。

抵，是说明小指的作用。小指要紧贴无名指，助一把劲，顶住中指向内的压力，但小指不要碰着笔管和掌心。

五个指头就是这样把笔管紧紧控制在手里，以此法执笔既让人感到牢固有力，又感到自然轻松。其中，执笔主要靠大拇指、食指和中指的力量，无名指和小指起辅助作用。

书写中执笔位置的高低，其实没有绝对的尺度。通常而言，写三四厘米大小的字，执笔大约掌握在"上七下三"的部位，即上部约占笔杆长度的十分之七，下部约占十分之三。写小字，执笔可略低些；写大字，执笔可稍高些。写隶书、楷书，执笔宜低些；写行书、草书，执笔宜高些。

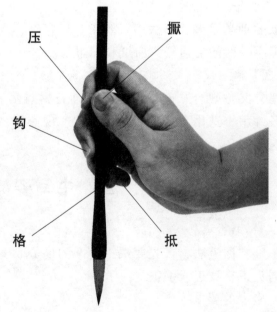

压　　擫

钩

格　　抵

四、运笔方式及基本笔法

（一）运笔方式

要学会运笔，就要弄清楚指、腕、臂各个部位的作用及其相互关系。一般来说，指的作用主要在于执笔，腕、臂的作用在于运笔。在书写字径 3 厘米以下的小字时，点画间距较小，动作细微，就用五指协调行笔。如果书写拳头般大小的字，由于运笔范围扩大，应以用腕为主，指则辅之。再大些的字，就必须用臂来配合腕共同完成书写。

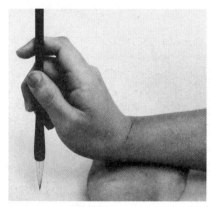

枕 腕

枕腕能使腕部有所依托，因而执笔较稳定。枕腕较适宜书写小字，而不适宜书写大字。

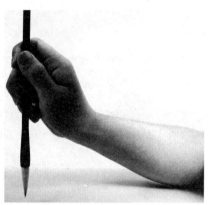

悬 腕

悬腕比枕腕扩大了运笔范围，能较轻松地活动手腕，所以适宜书写较大的字。但悬腕难度较大，须经过训练才能得心应手。

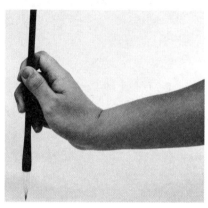

悬 臂

悬臂能全方位顾及字的点画和笔势，能使指、腕、臂各部自如地调节摆动，因此多数书法家喜用此法。

（二）基本笔法

1. 逆锋起笔与出锋

在起笔时取一个和笔画前进方向相反的落笔动作，将笔锋藏于笔画之中，这种方法就叫"逆锋起笔"。即"欲右先左，欲下先上"，落笔方向与笔画走向相反。（见图1）

点画行至末端，应将笔锋回转，藏锋于笔画内。收笔回锋要使点画交待清楚，饱满有力。（见图2）

图 1 逆锋起笔　　　　**图 2 回锋收笔**

2. 中锋运笔

中锋又称正锋，是指书写时笔锋始终在点画中运行，笔毫铺开，笔画圆润饱满。它是书法中千古不易的笔法，是各种笔法中最基础的，提按、藏露、顺逆等都是在中锋基础上变化的。由于笔锋在点画中间，因此在向下一笔画过渡时，能够做到"八面出锋"，使点画之间气脉贯通、顾盼有姿。（见图3、图4）

图 3 中锋写横 　　　　　　图 4 中锋写竖

3. 提笔与按笔

毛笔的性能之一是富有弹性，运用提按动作可以产生丰富的变化。提、按为用笔的上下运动。

引笔向左下作撇，边行边提，笔画由粗变细；除收笔外，笔锋不可完全离纸。（见图5）将笔下按谓按笔，如写捺，在行笔中笔画由细变粗。（见图6）

提与按是书法运笔最基本的技法，是创造书法艺术形态的重要手段，书法的点画，线条的粗细、浓淡、节奏等变化就是在提与按的运笔动作中完成的。

图 5 边行边提作撇 　　　　图 6 边行边按写捺

五、书法临习

（一）选帖

学习书法要选择一本好的字帖。古人说："取法乎上，得乎其中；取法乎中，得乎其下。"中国历史上书法名家群星闪烁，他们的字迹是后人学习的宝贵资料。正确的选帖方法，应是将各类碑帖浏览一遍，选择一本比较适合自己性格特点的经典碑帖来临习。初学者可能不具备这种能力，老师或家长可根据其性格特点帮助其选择。

历代著名碑帖众多，一般来说，学楷书选唐碑比较合适。因为唐代的楷书成就最高，处于楷书成熟的巅峰期，而且名家也特别多，选择余地很大，比较著名的有欧阳询、虞世南、颜真卿、褚遂良、柳公权等。在学好唐碑的基础上，再上溯至魏晋，就可达到事半功倍的效果。

（二）读帖

读帖是在临帖之前仔细观察所要临写的字，从点画、结构、章法等方面揣摩其特点，做到胸有成竹。读帖越仔细，临帖的目的性越强，效果就越显著。

读帖既是临习过程中的一种手段，也是临习过程中要逐步培养的一种能力，应把读帖贯穿到整个书法学习的过程中。

（三）摹帖

摹帖就是直接依托范帖进行摹写，常用的摹写形式有四种：

1. 仿影法

即把透明的薄纸覆在范帖上，照着纸面上透过来的字影描摹。仿影法的优点是不损坏范帖，缺点是隔了一层纸，有些细微处难免看不清楚，影响摹写效果。

2. 描红法

即在印有红色范字的描红纸上描摹。描红法相较于仿影法字迹清晰，利于初学，缺点是范本一经描摹就失去原貌，无法与习作对照找差距。

3. 廓填法

也叫双勾填墨法。就是把透明的书写纸覆在范帖上，用硬笔沿字的点画边沿精确勾画，然后照空心字描摹。廓填法的好处是在勾勒过程中能加深对范字点画形态的认识，缺点是所花的时间较长。

4. 丰肌法

也叫单勾添墨法。就是把透明书写纸覆在范帖上，用硬笔在字影点画的中线上勾画，然后看着范帖沿单线描摹。丰肌法具有半摹半临的性质，难度稍大些，但用它检验对范帖点画掌握的程度极有效。

（四）临帖

临帖就是把范帖放在一边，凭观察、理解和记忆，对着选好的范本反复临写。王羲之在《笔势论》中说："一遍正脚手，二遍少得形势，三遍微微似本，四遍加其遒润，五遍兼加抽拔。如其生涩，不可便休，两行三行，创临惟须滑健，不得计其遍数也。"临帖是个长期的过程，非一朝一夕之功，要持之以恒，才能取得好成绩。常用的临写形式有四种：

1. 对临

把范帖放在眼前对照着写。对临是临帖的基本方法，刚开始时会缺乏整体意识，往往看一画写一画，容易造成字的结构松散、过大过小等毛病。应加强读帖，逐步做到看一次写一个偏旁、一个完整字直至几个字。

2. 背临

不看范帖，凭记忆书写临习过的字。背临的关键不在死记硬背具体形态，而在于记规律，不求毫发逼真，但求能写出最基本的特点。因此，背临实际上已经初步具备意临的基础。

3. 意临

不求局部点画逼真，要把注意力放在对范帖神韵的整体把握上。意临虽不要求与原帖对应部分处处相似，但各种写法都应在原帖的其他地方有出处，否则就不能称之为意临。

4. 创临

运用对范帖点画、结体、篇章和风格的认识，书写范帖上没有的字，或联字成文创作作品。创临虽然仍以与范帖相似为目标，但已有了较大的自主性和灵活性。它是临帖的最后一个阶段，也是出帖的开始。

第二章　永字八法临习图解

　　"永字八法"浓缩了楷书基本点画的特点，是楷书中最典型的线条变化形态。在国家颁布的书法等级考试要点中明确规定必须熟练地掌握"永字八法"中点画准确表达的一般书写技能。

　　侧（点），如鸟翻身侧下，又如高山坠石。

　　勒（横），如勒马的缰绳，又如千里阵云。

　　努（竖），如万岁枯藤，势如引弩发箭。

　　趯（钩），如人之踢脚。

　　策（提），如策马用的鞭。

　　掠（长撇），如梳箆掠发，又如利剑截斩象牙。

　　啄（短撇），如鸟啄物。

　　磔（捺），如一波三折，又如钢刀裂肉。

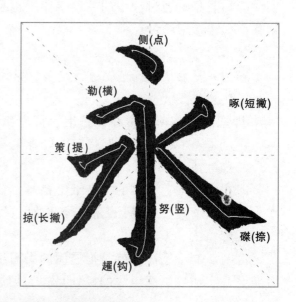

点的写法

　　点，"永字八法"称"侧"，在不同的位置有不同的写法。点是短笔画，但在很短的距离里笔锋要做许多动作。

　　①轻锋逆势起笔。②轻提反折笔略向右行。③转锋向右下顿笔。④提笔回锋收笔。

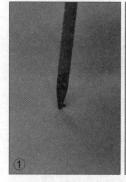 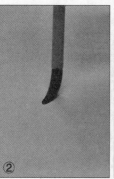 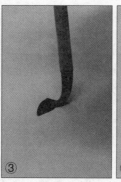 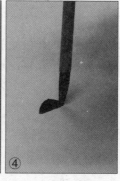

①　②　③　④

横的写法

　　横，"永字八法"称"勒"，要写得含蓄有力，略向右上取势。

　　①折锋直落笔，或把笔锋逆向左轻落笔。②转锋向右下作顿笔，横画首端或方或圆。③折转中锋向右铺毫，就此写完横的中间部分。④将至横的末端时，提笔向右上微昂，随后向右下顿笔，回锋收笔。

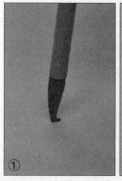 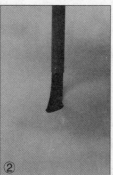

①　②　③　④

竖的写法

　　竖，"永字八法"称"努"，汉字中横多竖少，竖是一个字的骨干，起着支柱作用。

　　①把笔锋逆向上轻落笔。②折锋向右下略顿，竖画首端或方或圆。③调转中锋向下铺毫，要写得挺拔劲健。④将至竖的末端时向下稍停顿，即回锋向上，快速把笔提起。

①　②　③　④

 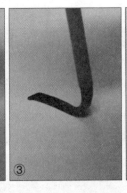 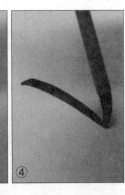

撇的写法

撇有多种写法，长撇在"永字八法"中叫作"掠"，是轻而快的意思。颜真卿说"掠左出而锋轻"正是这个意思。

①藏锋起笔，或尖锋落笔。②顺势向右下稍顿。③转锋向左下行笔，微弯。④边行边提快笔撇出，撇画长，笔锋送到撇尾。

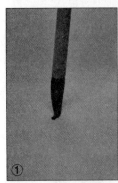 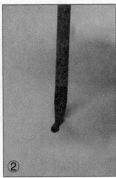

捺的写法

捺一般分成斜捺、平捺和反捺。

①逆锋或顺锋轻落起笔。②翻锋作捺笔的头部，或方或圆。③向右下边行边按，或直或微弯。④将至尽头处稍顿蓄势，提笔向右出锋，捺脚较大。

提的写法

提在"永字八法"中叫做"策"，策马当然要快，而且一往无前。"策"不收锋，用力送出才能有势。

①藏锋或折锋起笔。②转中锋蓄势，挑头或方或圆。③提笔向右上角挑出。④边挑边提笔，笔力送到锋尖。

钩的写法

钩在"永字八法"中称"趯"。古人说"峻快以如锥"，就是说要挺拔、锋利。

①藏锋向左上方起笔。②折笔转锋向右按。③提笔转中锋向下直行。④至竖画末端稍驻，向上回锋蓄势，向左上出钩。

折的写法

折画是组合笔画，以横折为例，其写法是：

①逆锋起笔，或折锋轻落笔。②顺势向右上行笔。③至折处向右上提锋。④再向右下顿，转锋向下直行，折笔要写得粗重，驻笔回锋收笔或略向左露锋。

第三章 《颜勤礼碑》笔法特点

　　《颜勤礼碑》气势雄浑苍劲，雍容大方，用笔清劲健硕，笔法精熟又富有变化，字形端庄方正，结体匀称，疏密适当，重心稳定，最具颜体特色，是颜真卿的代表作之一。

　　《颜勤礼碑》用笔以圆笔为主，方圆结合，落笔多藏锋，行笔雄健苍劲，收笔多回锋；横细竖粗，横平竖正，结体相向，气势磅礴，在字中突出主笔，如中竖、长竖、长捺、长钩等，多充分伸展，且写得厚重有力；转笔略提轻按，呈内方外圆之形；横折则或断或连，或提笔另起，分为两笔；捺画"蚕头燕尾"，钩头厚重圆浑，出钩短而尖锐。

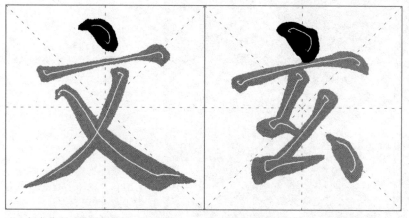

文　侧点偏右，横画取斜势，捺画雄强。　　玄　挑画角度较平，以使字形整体平稳。

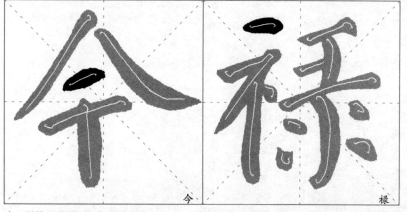

今　撇捺开张覆下，折笔另起作短竖。　　禄　首点写为平点，右四点呼应，形态各异。

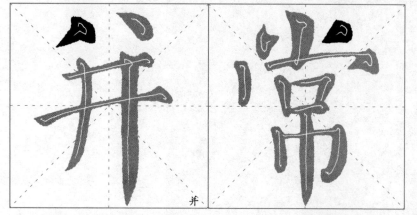

并　首点为撇点，横细，撇短，竖下伸。　　常　左右两点呼应，上下两竖正对。

斜点『文 玄』
轻锋逆入或顺锋起笔，折笔向右下铺毫运笔，轻提笔锋向左上回锋收笔。

平点『今 禄』
轻锋逆入起笔，折笔向右下稍行即转锋引笔向右行，随即回锋向左上收笔。

撇点『并 常』
点笔呈撇形。轻锋向右上方逆入，折笔向右下稍按，折锋向左下提锋撇出，撇锋短劲。

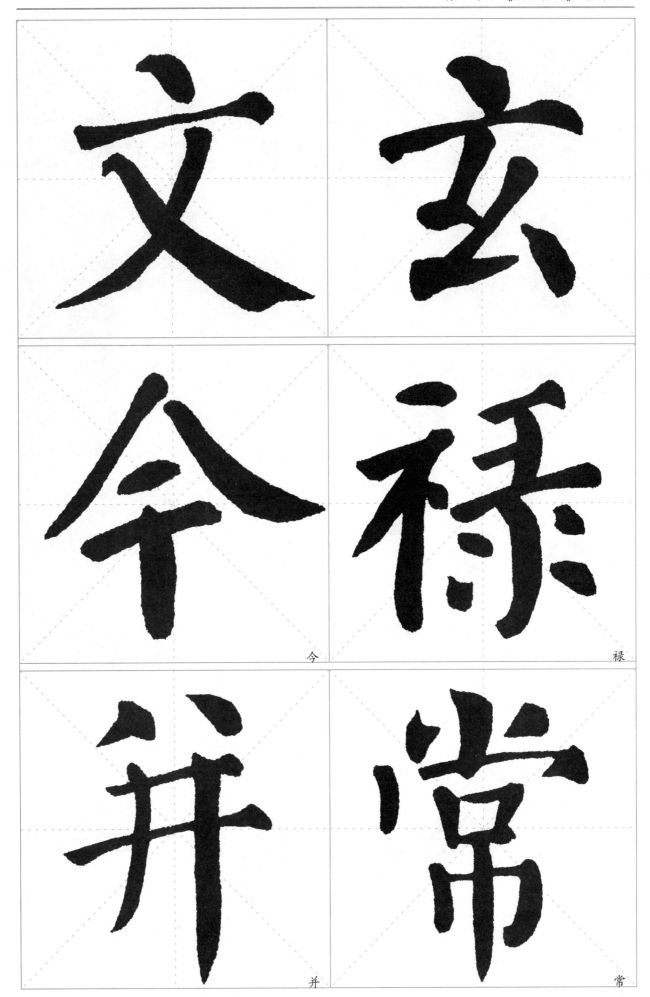

今

禄

并

常

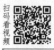
扫码看视频

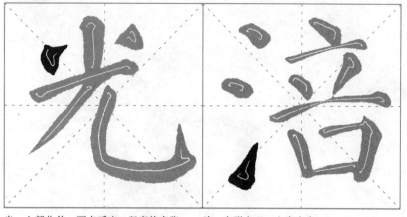

光　上部收敛，两点呼应，竖弯钩夸张。　　涪　字形方正，左窄右宽。

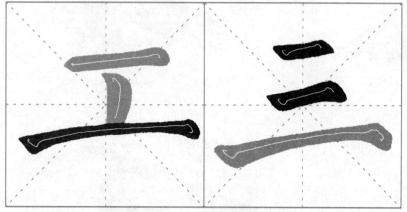

工　字形宽扁，底横左伸。　　三　上两横短，底横长，略偏左。

班　左中右并列，诸短横应有变化。　　理　左下横为提，笔势带右，右部端正。

光涪工三班理

挑点『光　涪』
折锋右下直落笔，写出有棱角的方头或圆头，再向右上挑出。

长横『工』
颜书的长横，中间略细，略带拱形，收笔重顿回锋。

短横『三』
起笔同长横，行笔短促，笔画较粗，收笔回锋。

右尖横『班』
左粗右尖。逆锋落纸，折笔向右下顿，调锋右行，提锋收笔。

左尖横『理』
左尖右粗。尖锋轻落纸，顺势右行，略向右下按转笔，回锋收笔。

点画　颜字中的点变化最多，在不同的位置有不同的写法。点是短笔画，但在很短的距离里笔锋要做许多动作。

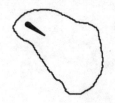
①轻锋逆势起笔。

②轻提反折笔略向右行。

③转锋向右下顿笔。

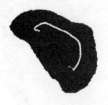
④向左上回锋收笔。

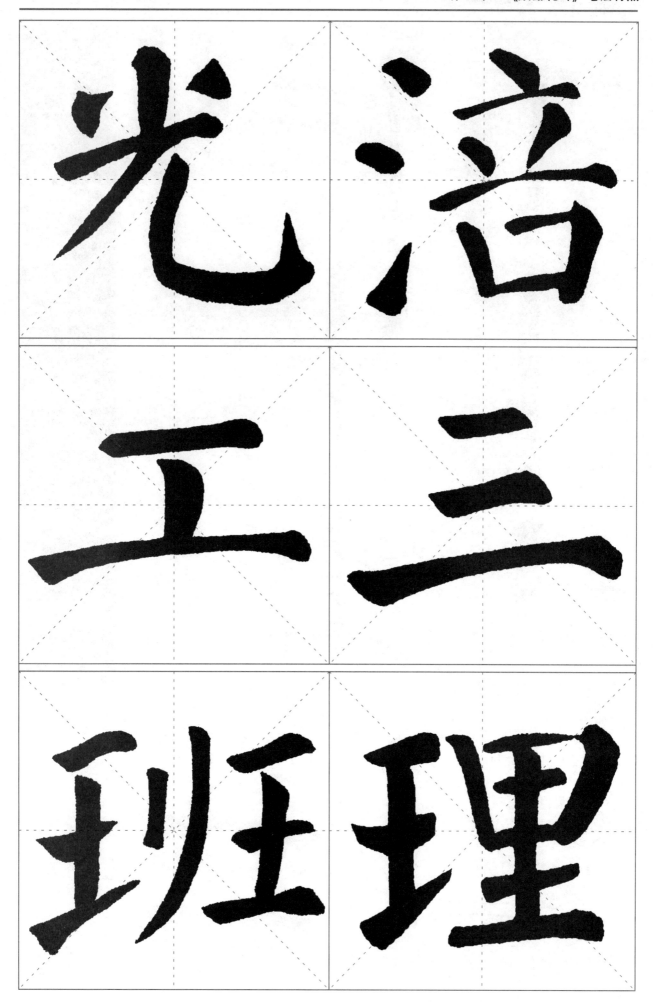

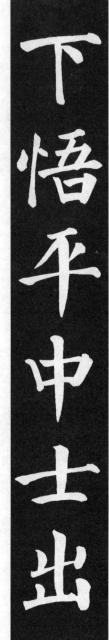

下悟平中士出

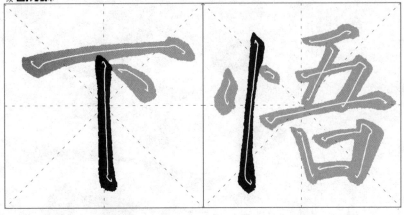

下　横平竖正，竖画垂露收笔。

悟　长竖略呈弧形；右部中横左伸。

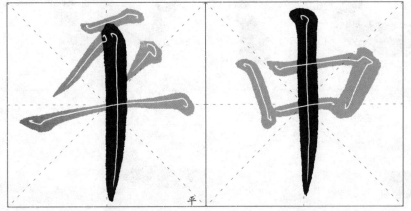

平　两横上短下长，两点取势同向。

中　扁"口"左上留空，中竖悬针。

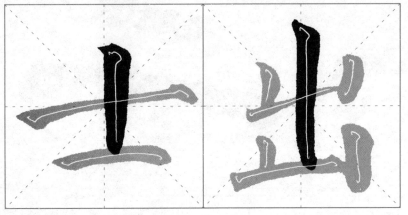

士　横细竖粗，两横上长下短。

出　左右对称，上小下大。

垂露竖「下　悟」藏锋起笔，折笔向右下按，提转中锋向下行笔，至竖画末端稍驻再向下作顿笔，向左上（或右上）回锋收笔。

悬针竖「平　中」藏锋起笔，折笔向右下按，转笔中锋向下铺毫行笔，行至近竖画末端，边字的中间，下面有横画。笔画写得粗而提笔边出锋收笔。

短竖「士　出」写法似垂露竖，较短。短竖一般居强。古人称之为「铁柱」。

横画　颜字横画多逆锋起笔，提笔着力缓行，回锋收笔，厚重有力。"永字八法"中用"勒"字来代表横画。"勒"是勒住马，让它慢慢走的意思。

①逆锋轻落笔。

②折向右下顿笔，调转中锋向右行笔。

③将至末端提笔上昂。

④向下作顿转笔，就势向左上回锋收笔。

平

公　上部撇、点呼应，下部撇粗折细。

有　横收纵放，两短横连左虚右。

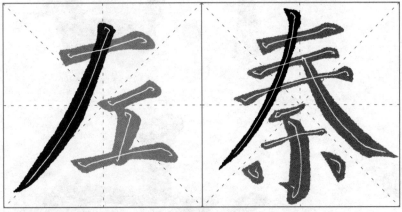

左　横笔宜短，长撇尽展。

秦　撇捺舒展开张，"禾"向上靠。

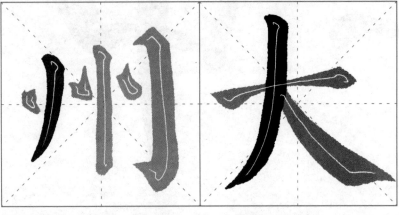

州　挑锋连带，右竖带钩，弧势回抱。

大　左收右放，富有动感。

短撇『公　有』
藏锋起笔，折笔向右下按，提转中锋向左下行笔，略取弯势，边行边提快笔撇出，笔锋送到撇尾。

长撇『左　秦』
藏锋起笔，顺势向右下稍顿，转锋向左下行笔，略取弯势，边行边提快笔撇出，撇画长，笔锋送到撇尾。

竖撇『州　大』
折锋起笔，转锋向下行笔时微向左弯，边行边提快笔撇出，笔锋送到撇尾。

公有左秦州大

　　竖画　颜字的竖变化较多，主要有垂露、悬针之分。垂露竖多用在左边的偏旁上，意在映带右边部分。

①尖锋轻落，藏锋起笔。

②折笔右下按，调转中锋向下行笔。

③至竖画末端稍驻，再向下作顿笔。

④向左上(或右上)回锋收笔。

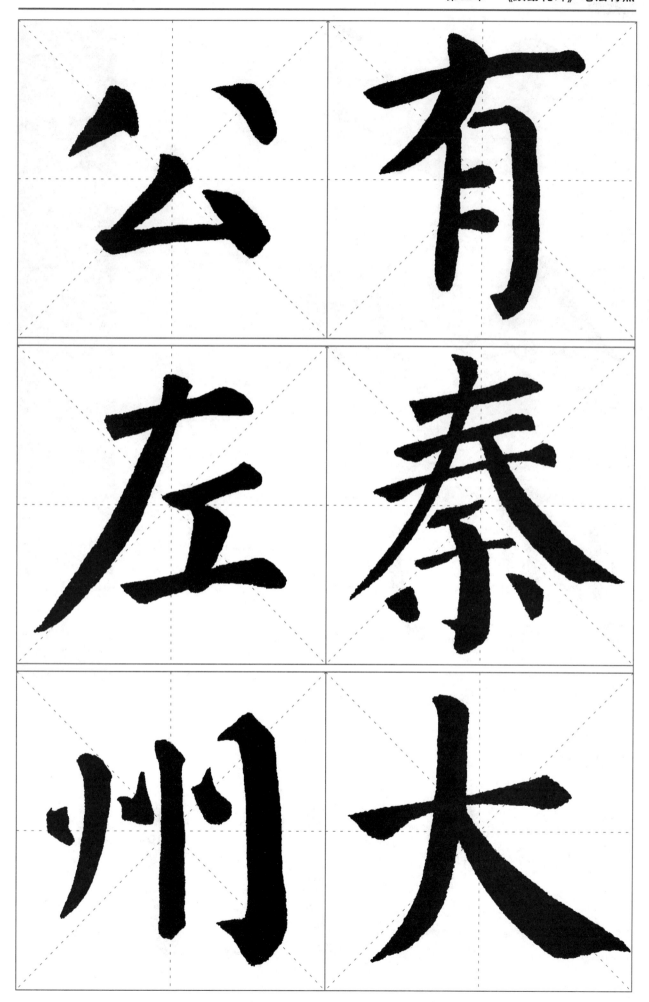

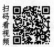
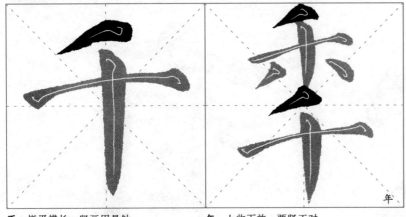

千　撇平横长，竖画用悬针。

年　上收下放，两竖正对。

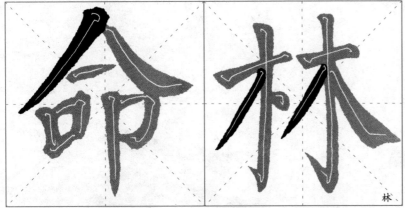

命　撇捺覆下，末竖笔收笔用悬针。

林　左小右大，左捺笔收缩为点以让右。

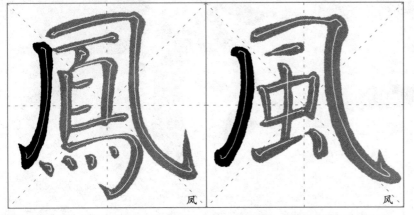

凤　左撇回锋，所包部件下拓，布白匀称。

风　竖撇回锋，横斜钩纵展，中宫上收。

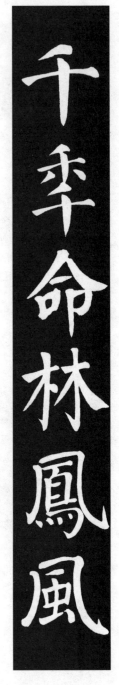

平撇『千　年』

逆锋起笔，撇头较大，折笔向右下稍驻，转锋向左下边行边提锋撇出，撇锋短劲，撇势较平。

斜撇『命　林』

藏锋起笔或尖锋落笔，顺势向右下稍顿，转锋向左下行笔，略取弯势，边行边提快笔撇出，撇画长，笔锋送到撇尾。

回锋撇『凤　风』

藏锋起笔，折笔向右下顿，转锋向左上收笔，或稍驻蓄势，再向左上出钩。

回锋撇　颜字的回锋撇，行笔至撇尾直接回锋向左上收笔，或稍驻蓄势，再向左上出钩。

①藏锋起笔或尖锋落笔。

②顺势向右下稍顿。

③至撇尾直接回锋向左上收笔，或稍驻蓄势。

④再向左上出钩。

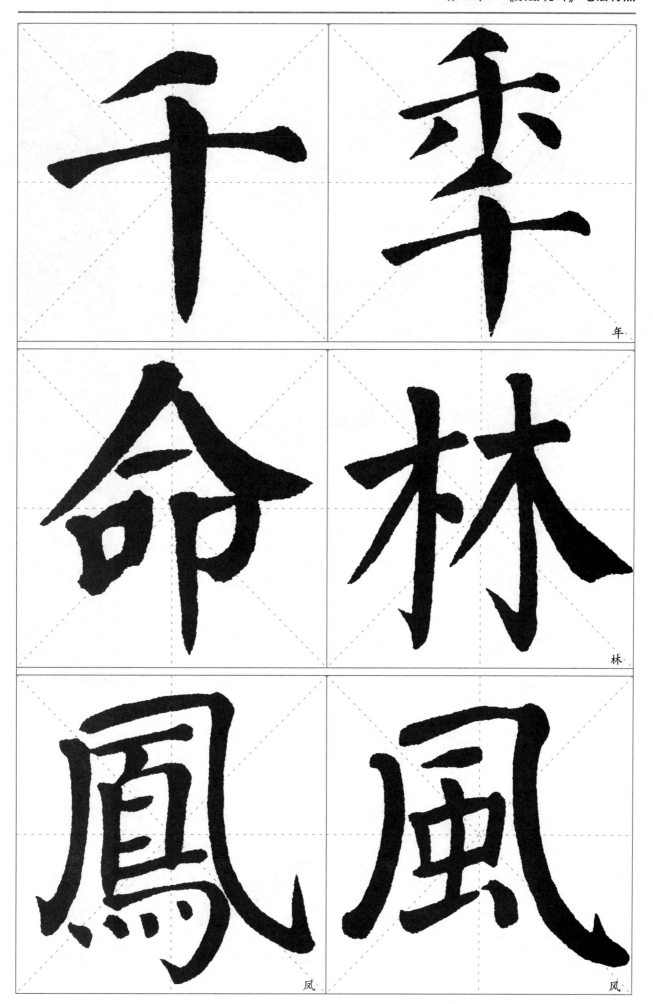

千

秊　年

命

林　林

鳳　凤

風　凤

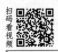
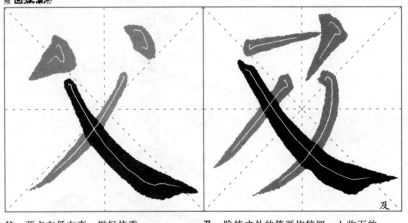

父　两点左低右高，撇轻捺重。

及　除捺之外的笔画均较细，上收下放。

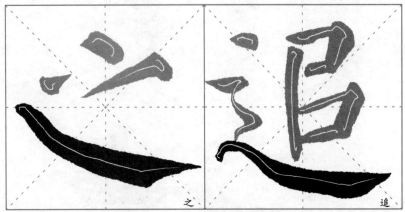

之　横撇收缩，笔断意连，平捺纵展。

追　上部平稳，平捺伸展托上。

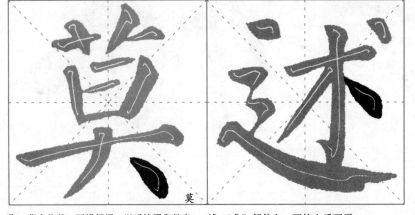

莫　草头收敛，下横舒展，以反捺平衡整字。

述　"术"部偏右，两捺上反下平。

斜捺『父 及』　逆锋或顺锋轻落起笔，翻锋向右下边行边按，或直或微弯，将至尽头处稍顿蓄势，提笔向右捺出，捺脚较大。

平捺『之 追』　逆锋起笔，折笔向右下稍顿，转锋提笔向右下徐徐行笔，取势平坦，至捺脚稍驻蓄势，提笔向右捺出，捺脚较大。

反捺『莫 述』　顺锋或逆锋起笔，顺势向右下行边行边作按顿，转锋向左上回锋收笔，捺脚呈圆形。

父及之追莫述

　　捺画　颜字的捺笔，厚重平稳，一波三折明显，形成"蚕头燕尾"。整个捺画都弯曲有致。一个字中捺画多时，一般只留一捺，其余变作反捺。

①藏锋入笔。

②向上略提锋，再向右下行笔。

③转折向右下行笔，略呈弧形。

④至捺脚处重顿，提笔向右拖出。

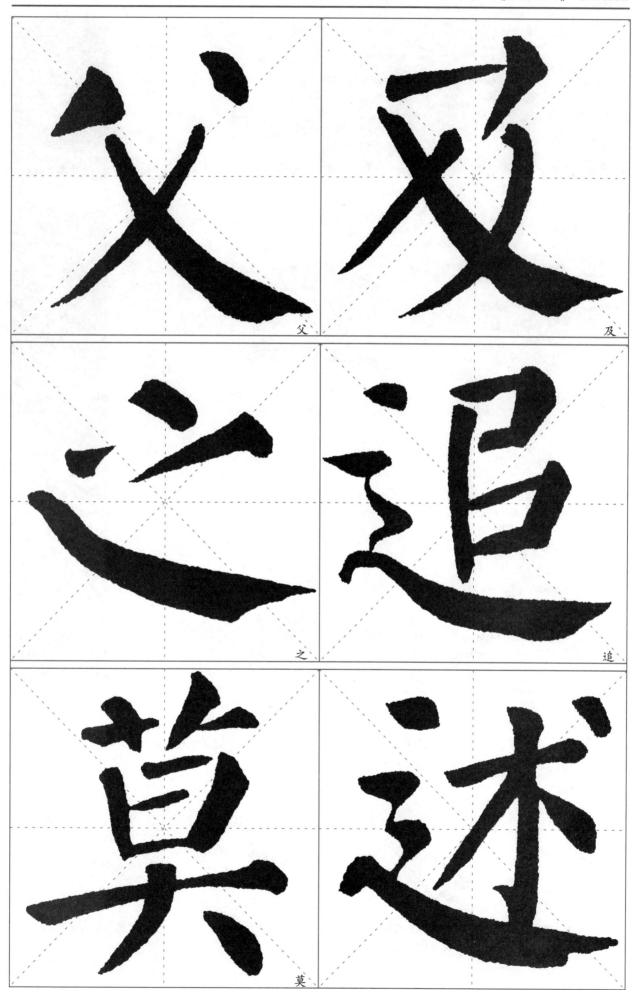

父

及

之

追

莫

述

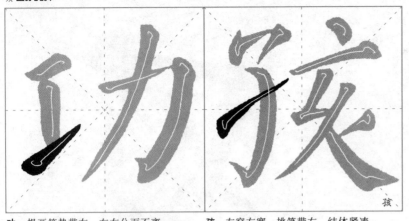

功　提画笔势带右，左右分而不离。　　孩　左窄右宽，挑笔带右，结体紧凑。

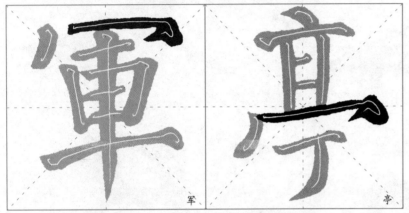

军　"冖"覆下，下横长不过上。　　亭　横钩舒展，竖钩平出。

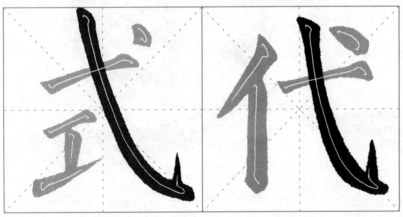

式　横画收敛，斜钩尽展。　　代　左窄右宽，横轻斜钩重。

提『功 孩』
藏锋或折锋起笔，转中锋蓄势，挑头或方或圆，提笔向右上角挑出。

横钩『军 亭』
逆锋落笔，折笔提转中锋向右行笔，至钩处提笔微昂向右下顿，折笔回锋蓄势，向左下出钩。

斜钩『式 代』
藏锋落笔，折笔向右下顿，转锋向右下作微弯行笔，至钩处轻顿，回锋稍驻蓄势，用力向上勾出，钩锋或短或长。

功矤軍亭式代

提画　提在"永字八法"中叫作"策"，策马当然要快，而且一往无前。"策"不收锋，用力送出才能有势。

①尖锋轻落，藏锋起笔。

②折笔向右下按，转中锋蓄势。

③提笔向右上角挑出。

④笔力送至锋尖。

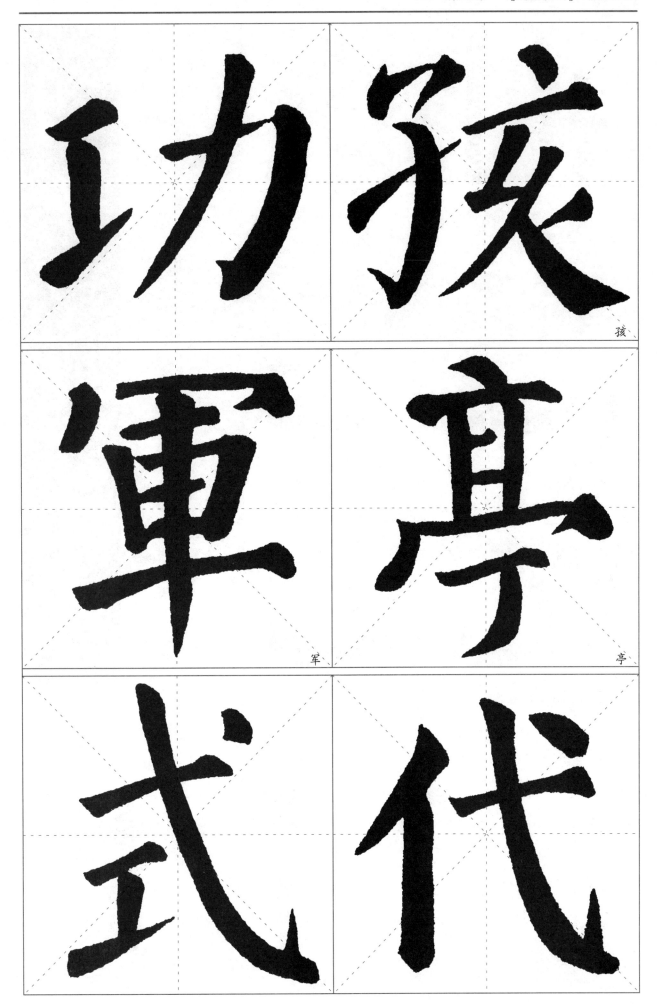

功

孩

军

亭

式

代

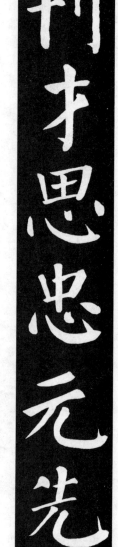

刊才思忠元先

竖钩「刊 才」 藏锋向左上起笔，折笔转锋向右按，提笔转中锋向下直行，至竖画末端稍驻，向上回锋蓄势，向左出钩。

卧钩「思 忠」 尖锋轻落起笔，顺势向右下边行边按作横弯势行笔，至钩处轻顿，向左回锋，稍驻蓄势，用力出钩。

竖弯钩「元 先」 逆锋起笔，折笔转锋向下中锋行笔，至弯处向右圆折，边行边按向右行笔，至钩处驻笔蓄势，向上略偏左出钩，钩锋稍大。

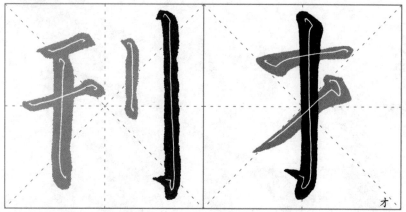

刊　左低右高，左竖用笔粗重。　　　　才　字形窄长，横与撇均宜短。

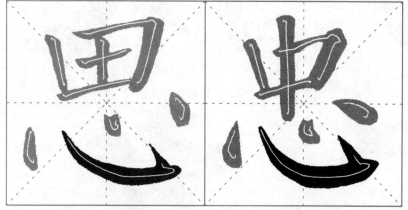

思　"田"两侧收敛，"心"点左右拓展。　　忠　"中"竖画上收，"心"点左右拓展。

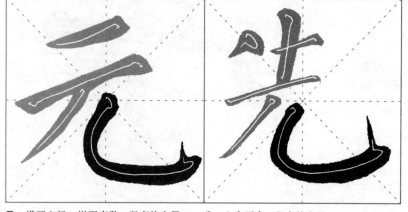

元　横画上扬，撇画直劲，竖弯钩右展。　　先　上窄下宽，竖弯钩右展。

竖钩　钩在"永字八法"中称"趯"。颜字的钩，出钩前重顿，蓄势出钩，虽尖锐而不显纤弱。

①尖锋轻落，藏锋起笔。　　②折笔转锋向右下按。　　③提笔转中锋向下行笔。　　④至末端重顿，回锋蓄势出钩。

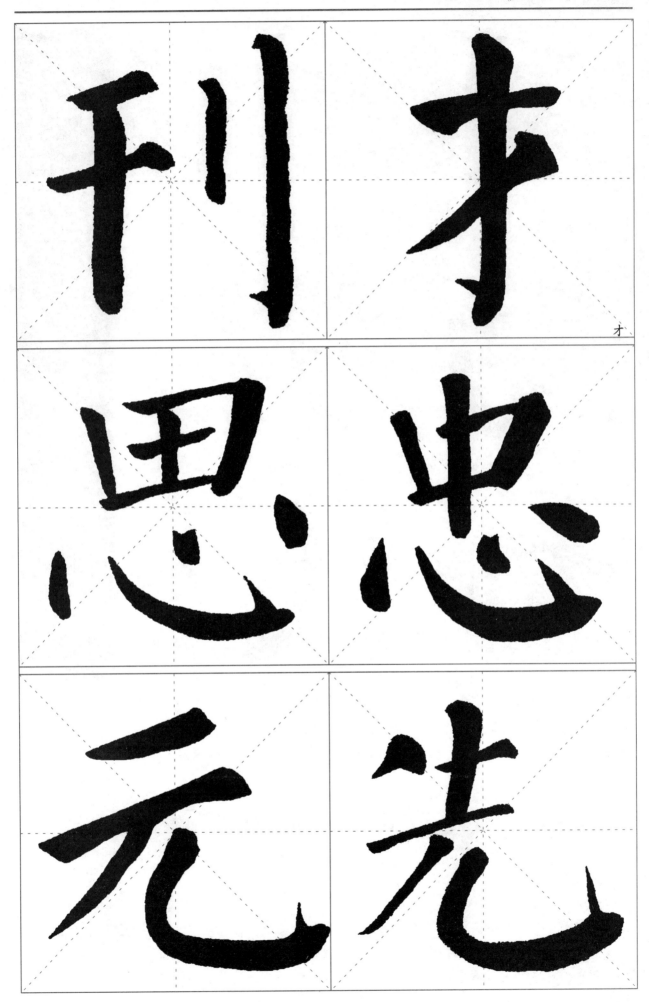

才

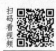
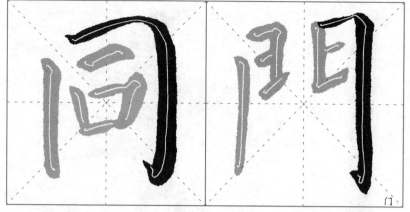

同　两竖左细右粗，短横与"口"上靠。　门　左下横为提，右下横为折笔。

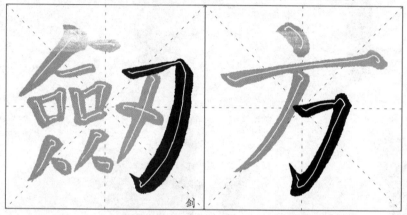

剑　左高右低，结体紧凑，钩锋内藏。　方　斜点居中，长横舒展，钩与点对正。

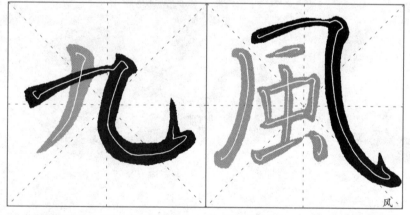

九　撇画出锋勿长，横折弯钩纵展有力。　风　被包结构勿靠下，外框笔画较粗。

横折钩『同 门 剑 方』顺锋起笔或逆锋起笔，顺势向右上行笔，至折处提笔微昂向右下顿，转锋向下直行，折笔要写得粗重，按笔作围，回锋蓄势，向左上出钩。

横折弯钩 横斜钩『九 风』藏锋起笔，折笔转中锋右行到末端，微昂向右下顿，转锋向下斜行，要写得粗重些，驻笔回锋蓄势，向左上勾出。

横折钩　颜字常见的笔法，刚柔相济，有骨有肉。虽然"永字八法"之中没这个笔画，但也是学书过程中关键的点画。古人说"屈折如钢钩"，书写的时候必须强而有力。

①尖锋轻落，顺势向右下按转笔。

②转中锋向右上行笔。

③至折处转锋向左下行笔。

④按笔回锋蓄势，向左上勾出。

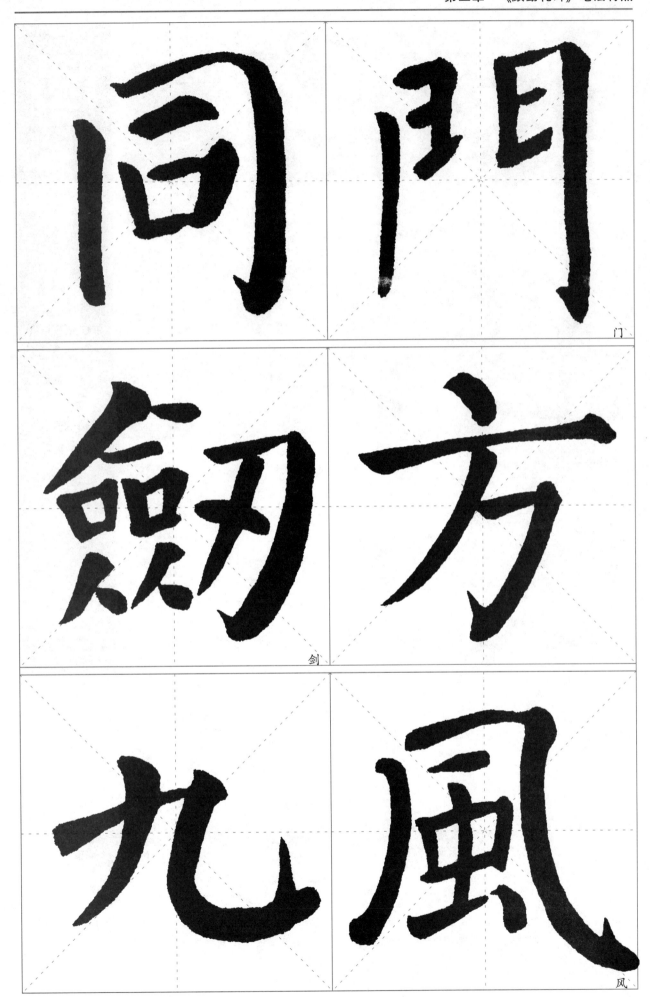

同

门

剑

方

九

风

四君世山安如

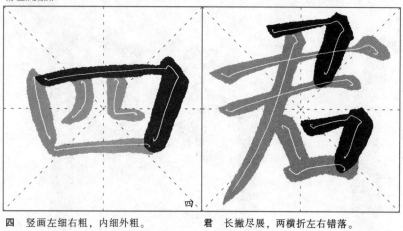

横折『四 君』藏锋起笔，折转调锋向右上行笔，至折处向右下顿，转锋向下直行，折笔要写得粗重，驻笔回锋收笔。

四　竖画左细右粗，内细外粗。　　君　长撇尽展，两横折左右错落。

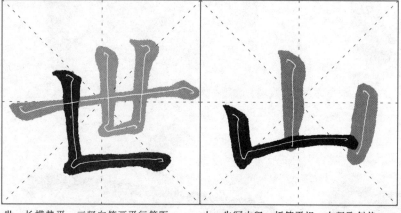

竖折『世 山』藏锋起笔，折笔向右下稍按，转锋向右行笔，转锋向左微折，再转锋向右行笔，至末端回锋收笔。

世　长横势平，三竖向笔画平行等距。　　山　先写中竖，折笔平坦，右竖取斜势。

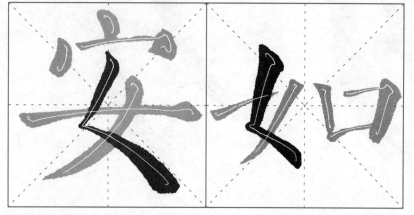

撇折点『安 如』逆锋或顺锋起笔，折笔向右下稍按，转锋向左下行笔，边行边提，至折处转笔向右下行，边行边按，至尽处稍顿回锋收笔。

安　横画舒展，撇与长点交叉处与上点对正。　　如　左斜右正，"口"部较大。

横折　颜字折的笔法多内方外圆，折笔转折处多提笔另起，不顿不折，蓄势暗转，棱角成斜面，再向下行笔，竖笔要比横画粗壮有力。

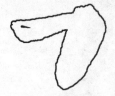 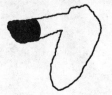 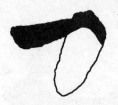

①藏锋逆入起笔。　②折笔向右下按，转中锋向右上行笔。　③至折处提笔转锋下行，竖笔粗壮。　④顿笔，回锋收笔。

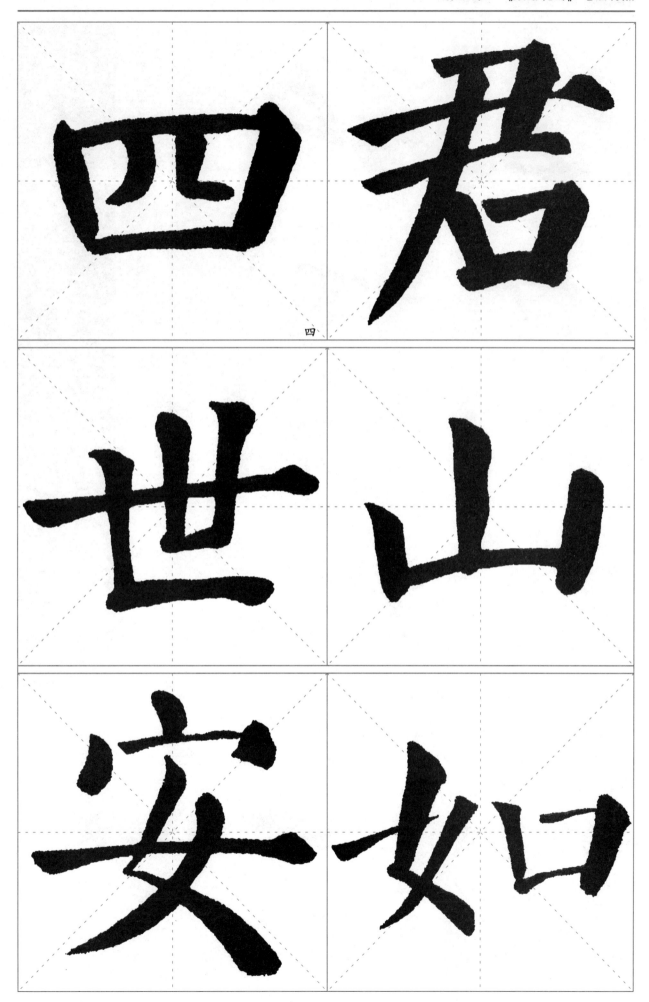

四

云 横笔上扬，末点求平衡。　　**弘** 以欹侧取势，右部位置靠上求平衡。

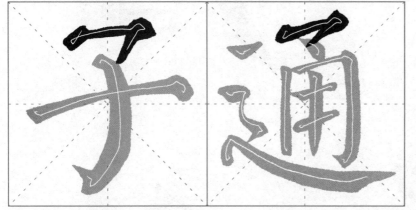

子 用笔上轻下重，横画上扬。　　**通** "甬"字规整，平捺斜展，动静相映。

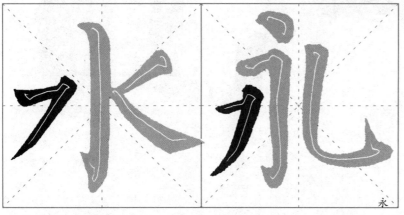

水 竖钩雄强，两边笔势呼应。　　**永** 竖钩与点笔对正，右侧撇捺异写。

云弘子通水永

撇折『云 弘』藏锋起笔，折笔向右下顿，转锋向左下行笔，至折处稍驻作折角，转笔向右或右上，边行边提笔。

横撇『子 通 水 永』顺锋或藏锋落笔，翻锋折笔，向右上挑行笔，至折处提笔微昂再向右下顿，回锋蓄势，再向左下作撇画。

横撇 颜字常见的笔法，先横后撇，折部可方可圆略向外突，笔画细而遒劲。虽然"永字八法"之中没这个笔画，但它也是学书过程中关键的点画。

①藏锋起笔。　②折笔转锋向右上行笔。　③至折处，先提锋后顿笔。　④折处上突，转锋向左下写撇，撇长微弯。

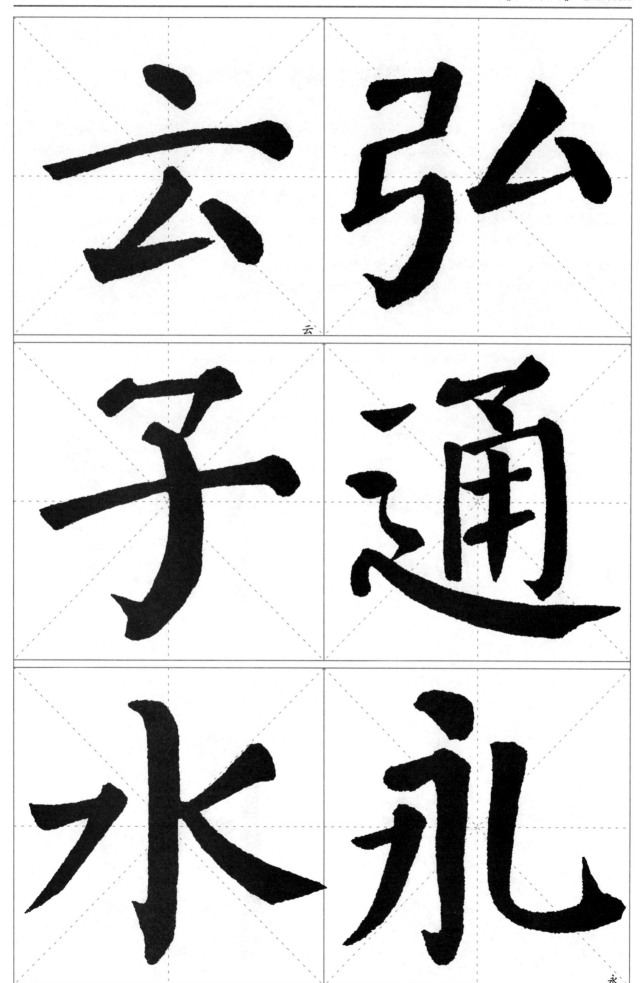

云

永

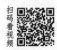

第四章 《颜勤礼碑》偏旁部首技法

汉字除独体字外，其余都是合体字。汉字的偏旁部首又是合体字的主要组成部分，熟悉不同偏旁的结构用笔，进行反复的练习，可以熟练地加以变化运用。所以练习汉字，先从偏旁部首开始，是比较容易入门的。

书写左右结构的字，要写左顾右，写右应左，既要考虑统一，又要有变化，处理好正敧、挪让、穿插、错落、开合、疏密等关系。

书写上下结构的字，要写上顾下，写下应上。天覆者下需收束，地载者上宜聚敛；上常设险，下需拨正；下欲穿插者，上应预先挪让。

在实际书写中，字的态势变化丰富，学者不可拘泥。

亻部 先撇后竖，撇画不宜长，竖画收笔用垂露，长短应根据字的结构需要而有所不同。

传

左阝部 横撇弯钩的横画短，折笔后弯势要自然，不宜写太大，位置偏上，留出位置供右边笔画穿插。

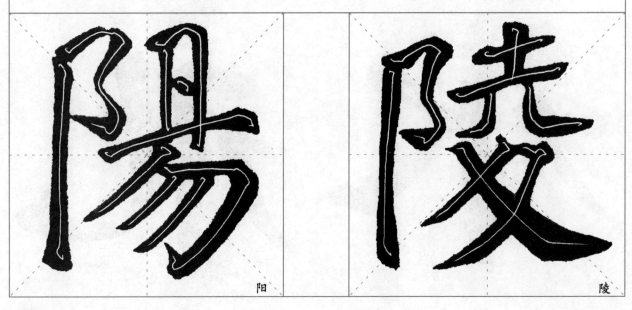

阳　　陵

氵部 三点形态各异，各有其法，彼此间要有承接呼应之势，有时呈弧形排列。

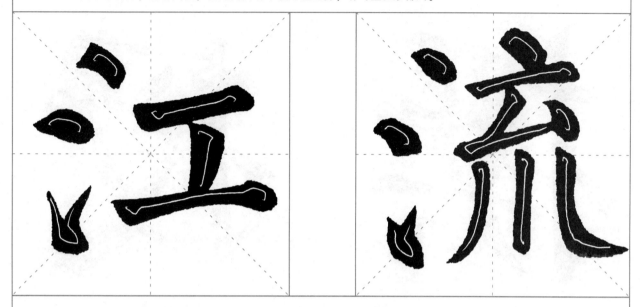

忄部 两点左低右高遥相呼应，中竖宜长，略弯，收笔用垂露。

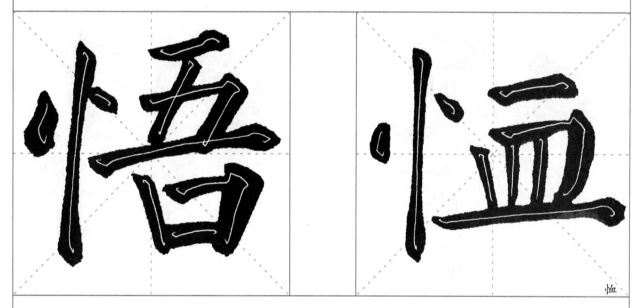

彳部 两撇起笔基本在同一直线上，长短不一，忌平行。竖笔长短因右部字形不同而变化，收笔用垂露。

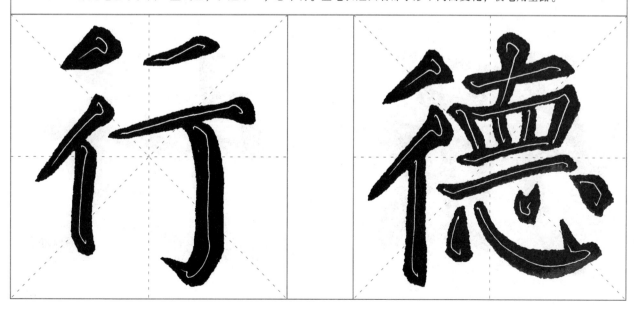

扌部 横短且位置较高；竖钩长而劲挺；提画左伸右缩，以给右部留出位置。

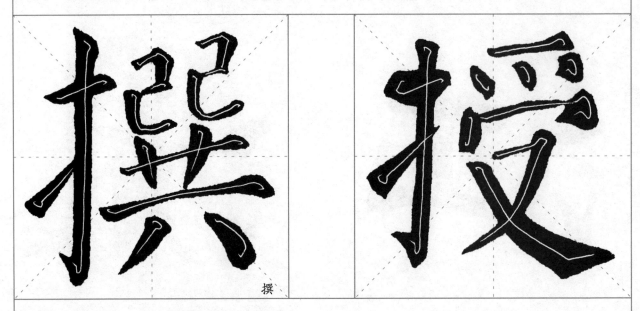

撰

口部 "口"部左上留空，作左旁时形小，位置靠上。

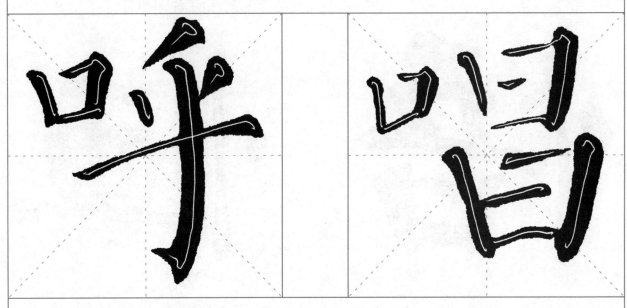

弓部 形态窄长，取势右倾，上紧下松。横画细，折笔粗，竖折折钩向下伸展，钩头短而锐利。

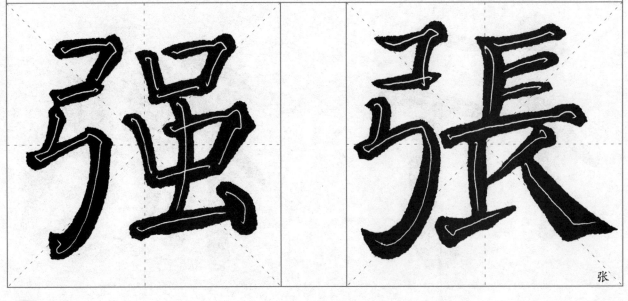

张

子部 横撇的横画稍短，向右上取斜势，竖钩写作弯钩且弯势不宜大。用作左旁时改横为提。

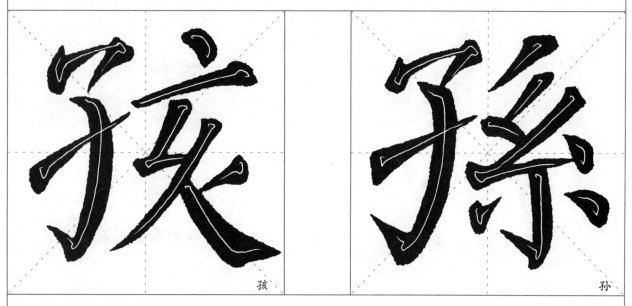

孩

孙

王部 作左旁时，三横画间距匀称且较大，下横改为挑；作被包围部分时，形小而方正。

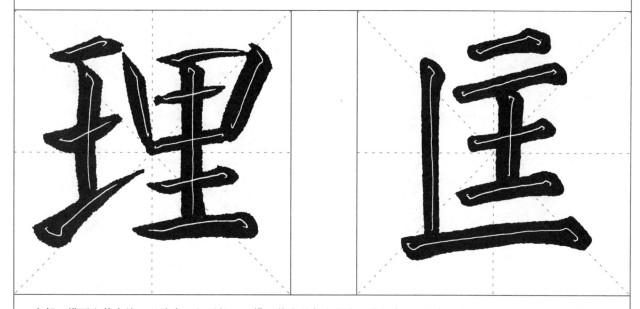

理

匡

木部 横画左伸右缩，以让右；竖画长且于横画偏右处与之相交，收笔向左上出锋；撇画劲挺舒展，捺画改写为点。

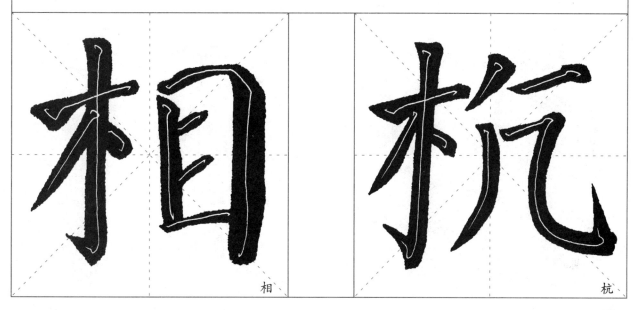

相

杭

土部　短横向右上斜，下横改为提。作左旁时取位偏上。居下时呈宽扁的三角形外形。

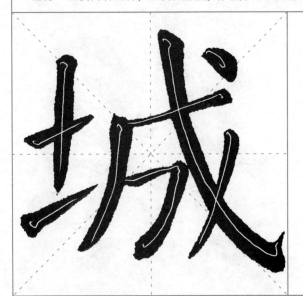

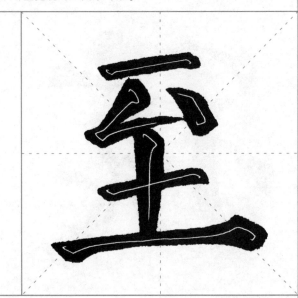

女部　撇折点撇长点短，撇画伸展；横改为挑，左伸右收，不宜超出撇画。

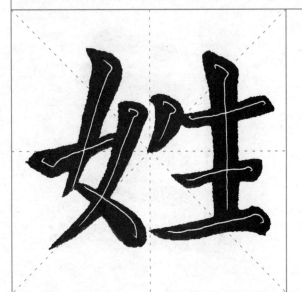

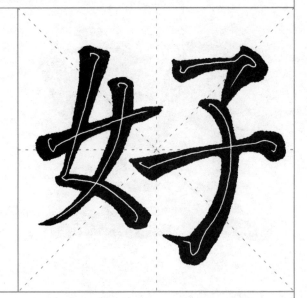

车部　整体形窄，竖用垂露，"口"部呈倒梯形。

轻

转

日部　作左旁时要写得较窄。横折的竖画长于左竖，底横改为挑，且不能超出右竖。

时

立部　居左时取斜势，形窄；居右时取平势，宽窄依左部结构而定。

并

禾部　上撇取势稍平。用作左旁时，横画左伸右缩；竖画于横画上方偏右起笔，可出钩；捺画改写为点。

秋

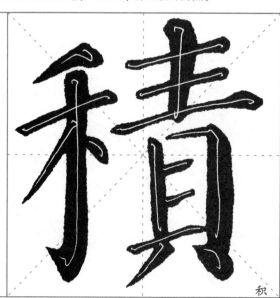

积

礻部　首点取平势，横撇可分可连，与上点拉开间距。竖画收笔用垂露，长短根据字结构不同作调整。

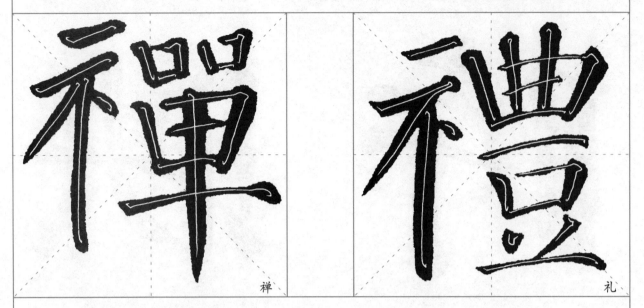

禅　礼

貝部　作左旁时形窄，横折的竖画较左竖长、粗。下横左伸，收笔时顺势向左下作撇，点画上收。

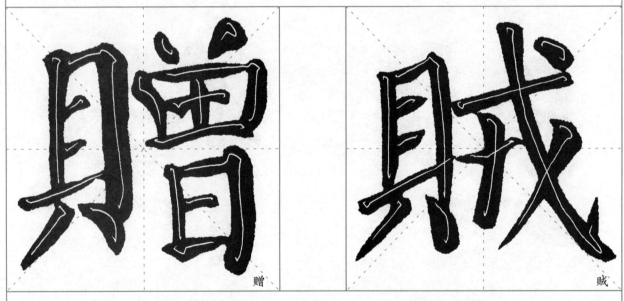

赠　贼

纟部　上两组撇折各有其法，点画写作撇点。下三点由左下向右上取势，间距匀称，形态各异。

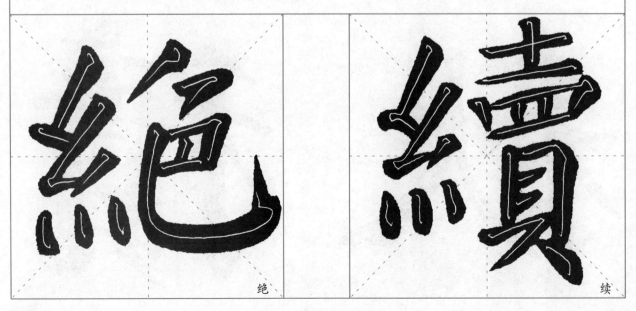

绝　续

言部 点画起笔偏右，首横稍长，左伸右缩，下面横画与"口"不宜写宽。

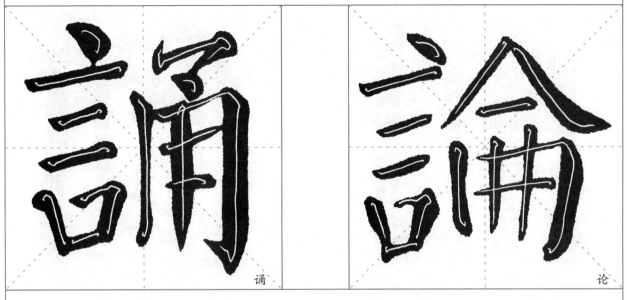

诵

论

阜部 上横画要短，短竖写作短撇。"日"取扁形，里横居中且右不写满。下横画左伸而右敛，下竖与上竖对正。

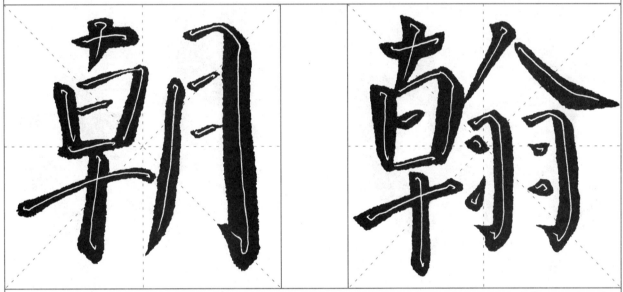

金部 作左旁时，撇画起笔偏右，捺画改写为点以让右部，中间短横上仰，两点应有呼应之势，末横向右上扬，有时可改写为挑。

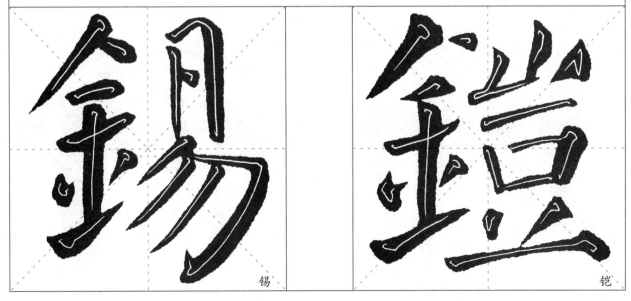

锡

铠

刂部　短竖不宜长，取位偏上。竖钩要直而挺。竖钩与短竖之间要注意间距。

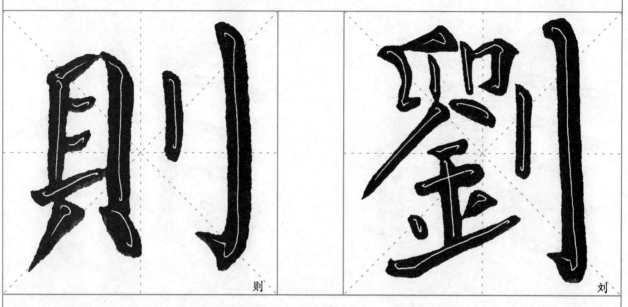

则　　刘

力部　撇与横折钩的折画平行。居右边时位置靠下，钩脚与撇头对正，起平衡支撑作用。

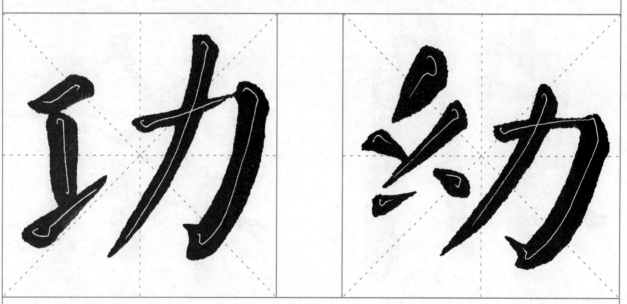

功　　劲

卩部　不宜写大，位居字右部偏下。折笔外拓内收，竖画粗壮、劲直，收笔用悬针。

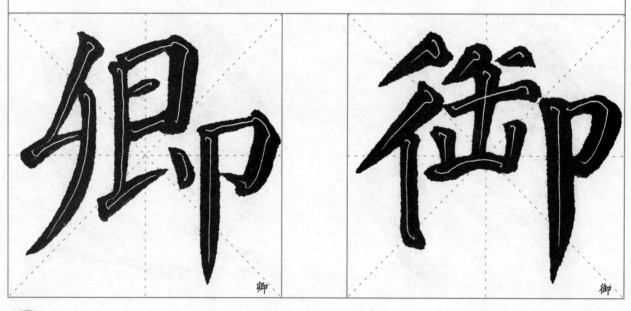

卿　　御

右阝部 　折角较大，以求左右平衡协调。折笔后弯势要自然，竖画要直长挺拔，收笔出锋用悬针。

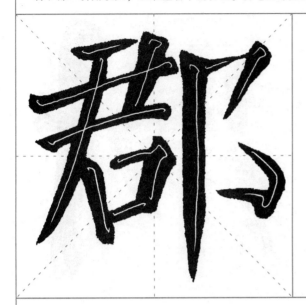

郭

寸部 　竖画劲挺，于横画上方偏右起笔，钩画与点笔势连贯，点不要紧贴竖钩。

可部 　竖钩位置偏右，"口"部靠上。

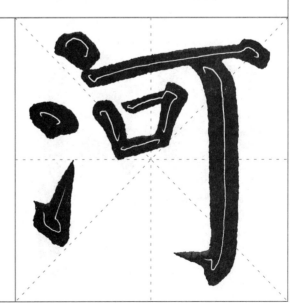

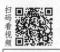
斤部 首撇取势略平，竖撇弯曲，横画右展，竖画劲直，并且下伸。

攵部 上撇画短而斜，横画轻落重收；下撇起笔偏左，撇出时带弯势；捺画伸展，捺脚重按轻提。

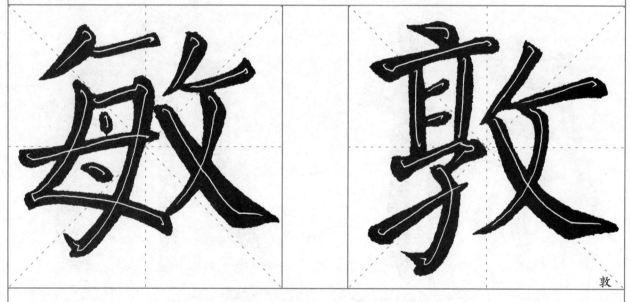

敦

月部 竖撇较长，居右时，弯势略大，与竖钩呈相背之势，里面两小横连左而右不写满。

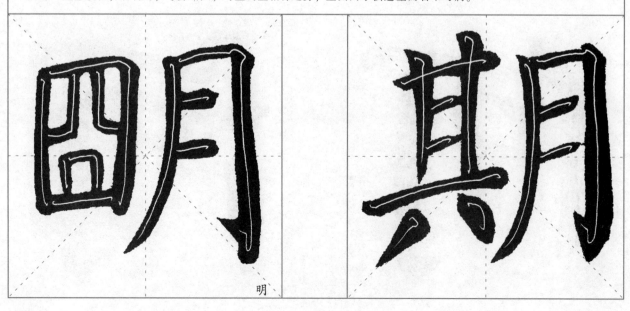

明

见部　整体上窄下宽，横折的竖画长于左竖，下横与撇连写，竖弯钩转折自然舒展。

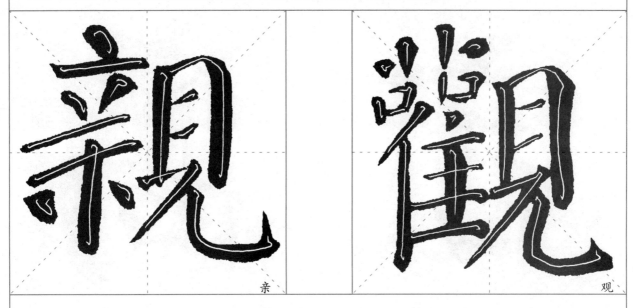

亲

观

頁部　首横画不宜长，两竖粗细、长短变化明显，下横左伸，斜点略低，整体平衡。

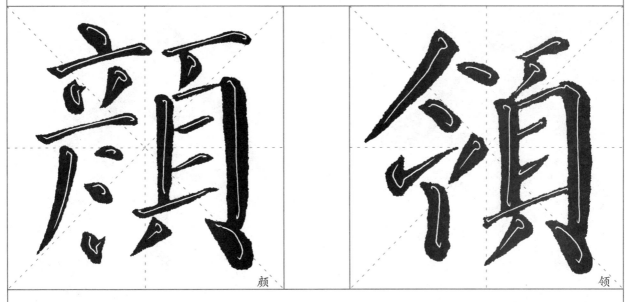

颜

领

隹部　左竖直长，收笔用垂露。右边的点、四横分布匀称、紧凑，中间两横较短。

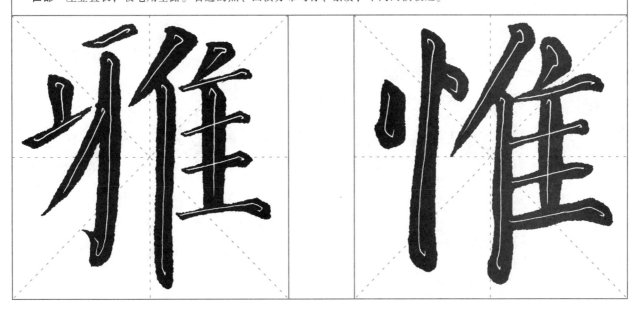

亠部 斜点居中，横画向右上取势，擦点而过，横画的长短、粗细因字而异。

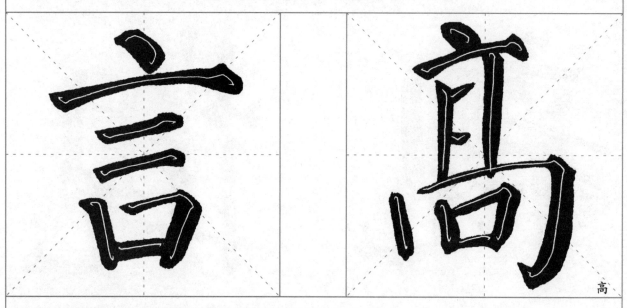

高

人部 撇捺角度较斜，不能写得太小，要协调自然，保持平衡。

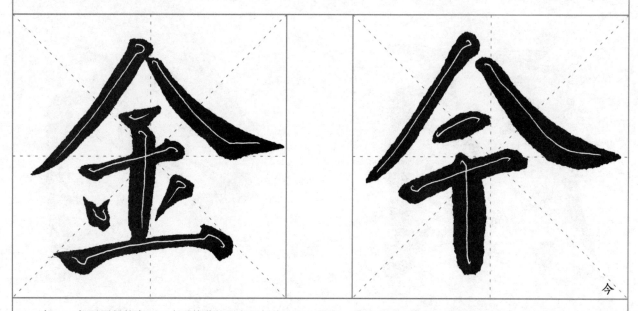

今

宀部 一般要写得较宽。上点逆锋落笔再向下顿按，左点较大，横钩右伸呈覆盖之势。

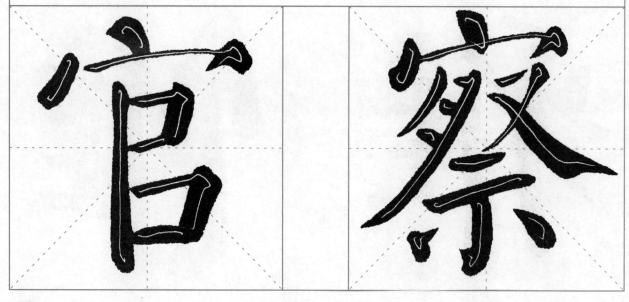

广部 点取斜势居中或偏右，横不宜过长。撇画细长而劲挺，略带弧势。

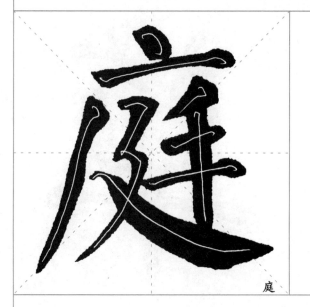

庭

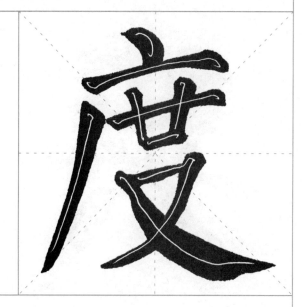

尸部 横长折短，折笔粗重略向里斜；下横画略短；撇画要长，写得沉稳而劲挺，略带弧势。

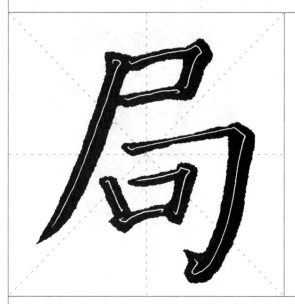

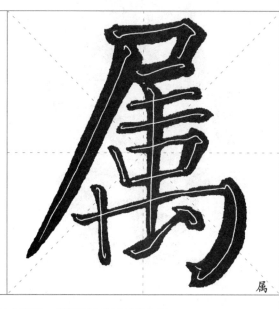

属

山部 先写中竖，三竖要有变化，竖折与右竖要注意呼应；位居上部时，字形要稍扁且不宜太宽。

岭

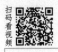
艹部　繁体以四笔写成，笔顺依次是竖、横、横、撇。左竖收笔回锋，右撇收笔意连下部笔画。

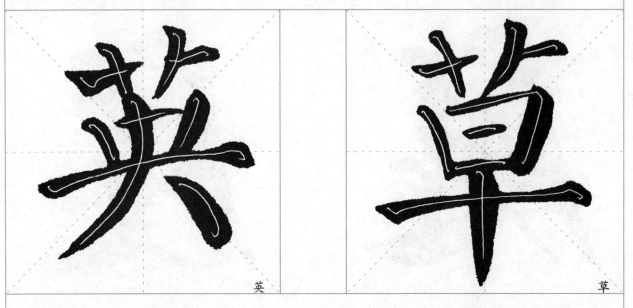

英

草

⺌部　位居字的上部时，短竖居中，要写得粗壮。两点左低右高，彼此呼应；右点写作撇点，出锋收笔，意连下笔。

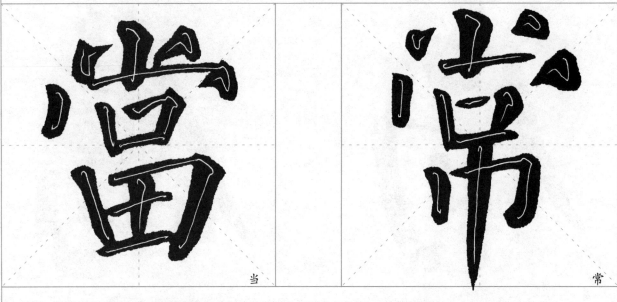

当

常

爫部　首笔可为平撇，也可回锋收笔形如短横；下面三点画形态各异，要相互呼应。

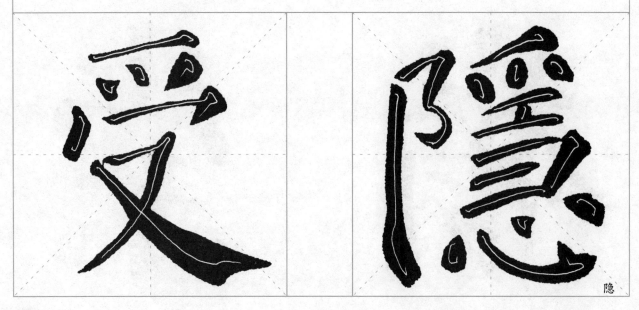

受

隐

禾部 居上时，撇短而平，横稍长；短竖居中，左右对称，撇短而直劲，捺缩为点。

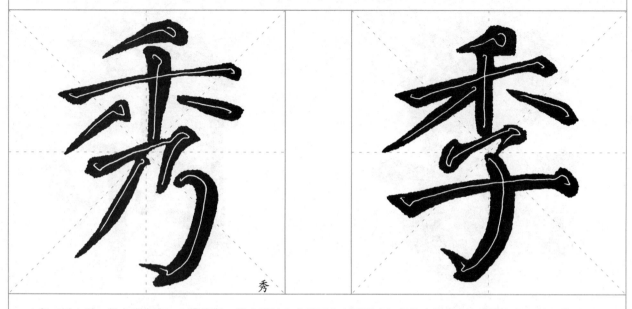

立部 居上时，斜点略靠右，上横较短，擦点而过；中间两点上开下合，起笔左低右高；下横直长，托上盖下。

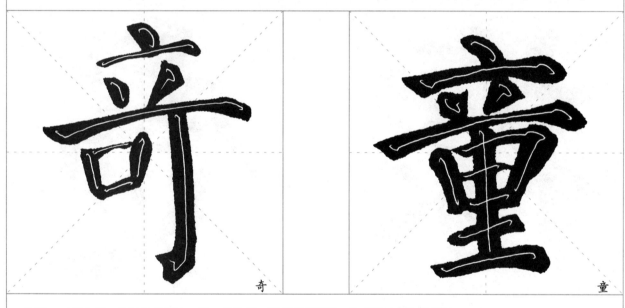

夫部 三横上仰，长短各有其法；撇、捺伸展，覆盖下部笔画。注意撇笔的起笔位置。

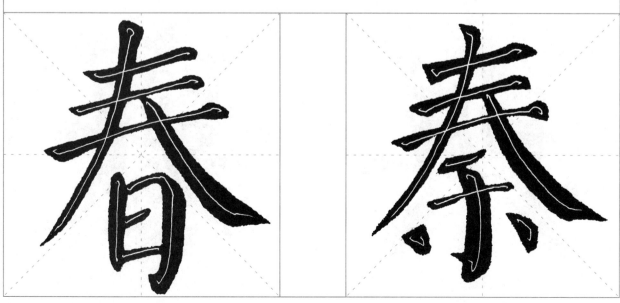

⺮部　一般位居上部，当下部宽时，其形应稍窄；当下部高时，其形应略扁。左右两部大小应因字而异，有所变化。

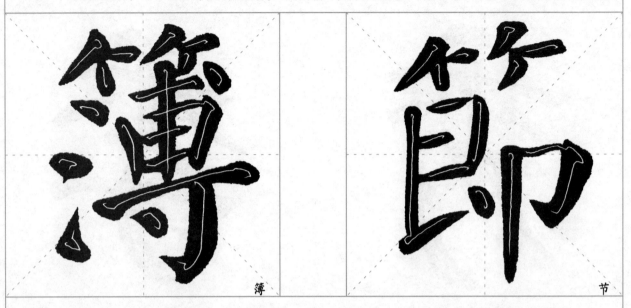

簿

节

虍部　异写时以竖为中轴，长撇收缩；"七"略写为两短横，横钩稍收敛。整体左实右虚，在不对称中求得平衡。

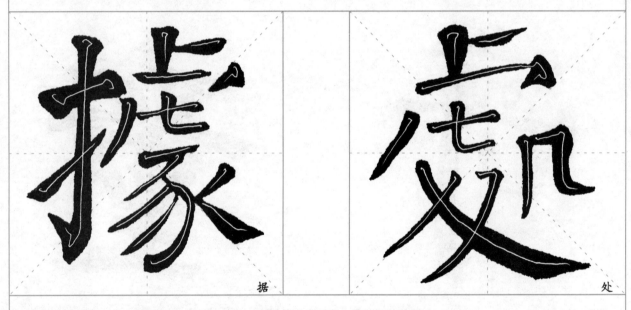

据

处

臼部　横画以上由三部分组成，各部均窄，三部整体上宽下窄，横长托举上部。

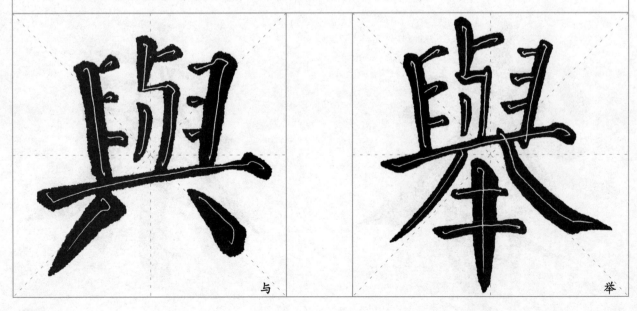

与

举

八部　左点要写成撇点，起笔略高，收笔出锋；右点为捺点，回锋收笔。两点要左顾右盼，彼此呼应。

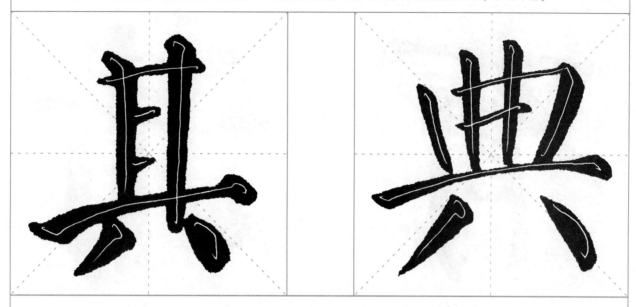

辶部　横折折撇与侧点拉开距离，略左倾；平捺厚重，在与上部右侧齐平处顿笔出锋，整个捺笔要有明显波势。

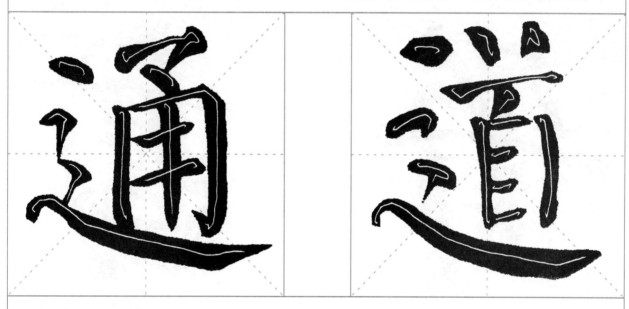

女部　位居下时，撇折点的撇短点长；撇画稍短，取势略弯；横画要长，形状宽扁。

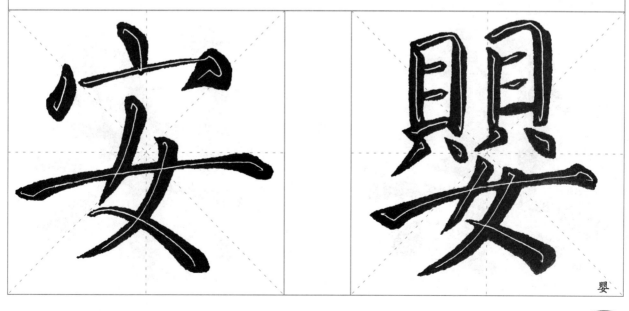

婴

月部 位居下部时，竖撇改写为竖画，横画稍细；竖钩用笔粗重遒劲，内中小横与左竖相连。

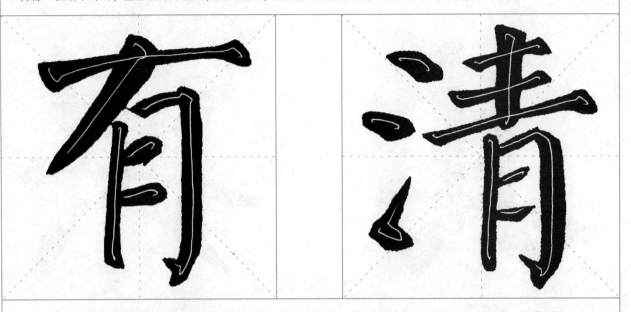

日部 位居下时，外形稍扁宽。左竖较细，横折的竖笔粗且下伸，里面短横与左竖相连而右不写满，底横不能超出右竖。

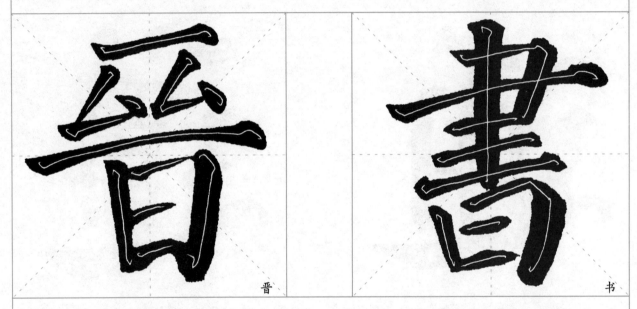

晋

书

木部 位居下部时，横画细长，取斜势。竖钩上部收缩，与横画一起承载上部；撇、捺写作为两点，遥相呼应。

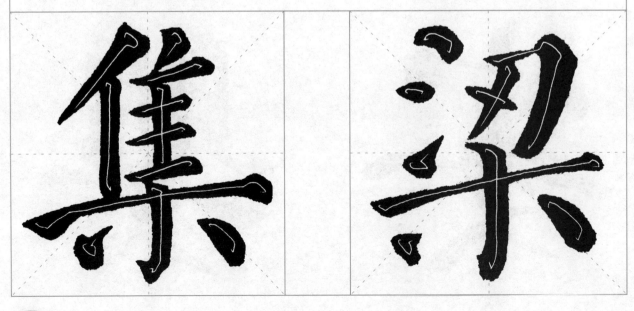

心部　左点与卧钩笔意连贯；卧钩作横弯势行笔，至钩处轻顿，向左上出钩；上面两点笔势相连，不能陷于卧钩中。

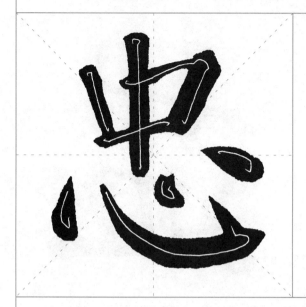

憨

灬部　四点大小、形状稍有不同，书写时要互相呼应，笔断意连，一气呵成。

无

烈

示部　两横上短下长，竖钩居中，两点左右对称，彼此呼应。

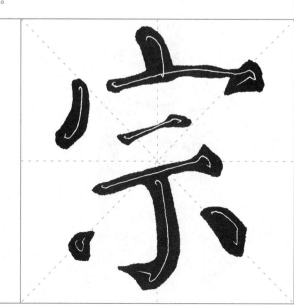

皿部　位于字的下部,呈扁形。两边竖画略向内斜,下横画要长,轻起重收笔。

盐

益

糸部　两笔撇折重心要稳,上下撇折角度大小不一,折笔处在一条直线上,点不宜长;竖钩定位要注意总体平衡,左右两点左低右高,互相呼应。

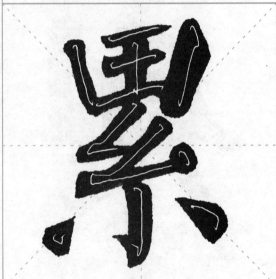

素

贝部　两竖左短右长,内横右不写满;底横左伸,两点左轻右重,分别与两竖对正。

贞

贤

第五章 《颜勤礼碑》间架结构与布势

　　汉字的间架是指字的笔画构成和布局，结构是指汉字各部分的搭配和排列，结构布势则是各部分之间的取势和呼应，应重心平稳、疏密匀称。

　　颜字结构上的特点主要是上密下疏，或外密中疏，与一般法则有很大不同。一般来说，字笔画多的所占位置大，笔画少的所占位置小。而颜字则上部密集，下部宽舒，形成上密下疏的结构；有长横却不向外扩展，有竖画又不过多伸展，形成外密中疏的特点。颜字笔画横平竖直，横细竖粗；左右两竖并列时，多向外弯曲，呈环抱形；上下左右对称，结体端庄平正，饱满浑厚，使整个字形结构宽博丰腴，形成了颜字的独特风格。但初学者书写时要注意，防止因追求丰腴而使结构臃肿，防止因追求竖画的雄强厚重而使横画的飘逸清秀不能展现。

　　《颜勤礼碑》结体的特点给我们提供了很好的范例。

横平　字要写得横平竖正。"横平"不是指横画要写得水平，横画一般要写得略上扬，视觉上才平稳，尤其是长横。

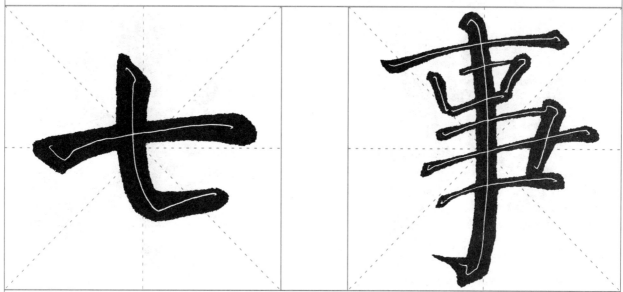

竖正　字要写得横平竖正。"竖正"主要指字中的长竖和中间的短竖要写得正直。左、右两边的短竖一般向内斜，且右侧斜度大于左侧。

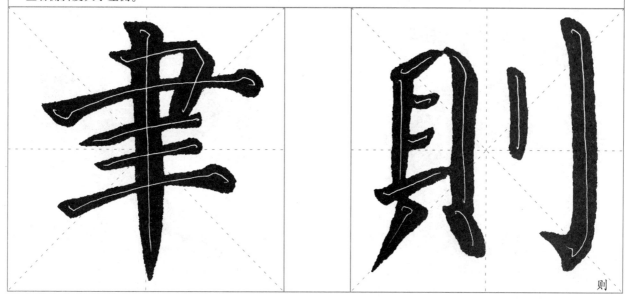

则

弯正　带有弯势的竖钩在字中起支撑作用时，钩部要与竖的首端对正，才能使字在倾斜中取得平正。

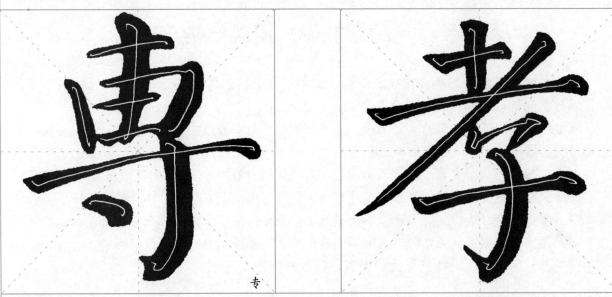

专

重心上移　为避免字的结构松散，可将字中部分笔画部件有意识地上置或下拉，以产生上紧下疏的对比效果，使重心上移。

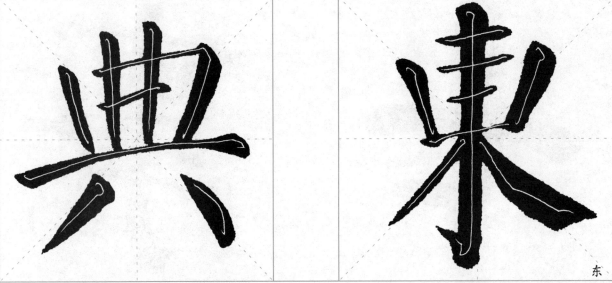

东

偏中求正　字形偏欹不对称时，要在偏中求正，虽体斜而重心正。斜向笔画多的字，以斜笔或主笔作支撑性部件，使字在整体感觉上重心依然平稳。

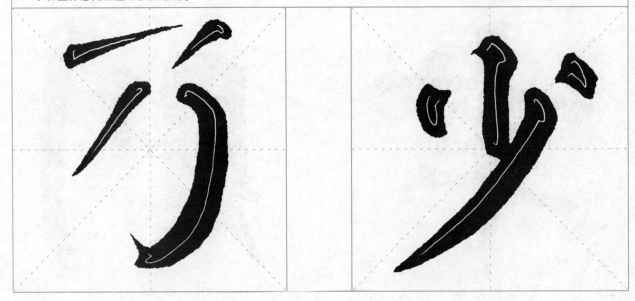

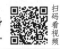

相背　左右两部取势相背时不宜远离，须各尽姿态，彼此照应。

殷

相向　左右两部相迎、笔势向内收聚的字，要左右相倚，互相穿插，善于避就，各不妨碍。

左右穿插　左右两部之间的笔画多而且拥挤或发生冲突时，应该各自上下移位，相互插入对方空隙处，以使字的笔画匀称。

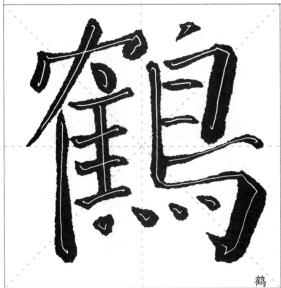

鹤

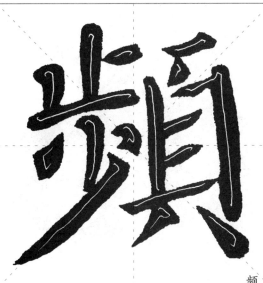

频

左右等高 字的左右两部分高度相等，则字形多为方形。左右两部分要均匀照应，避免互相离散，以求平衡稳定。

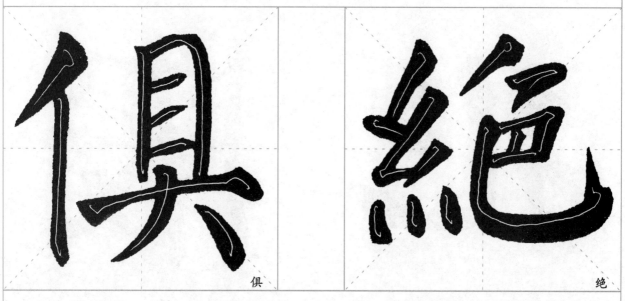

俱 绝

左长右短 以左部为主、右部短小的字，左部要端正、舒展，右部要向下靠，右上要留空，这样才能显得平衡、稳定。

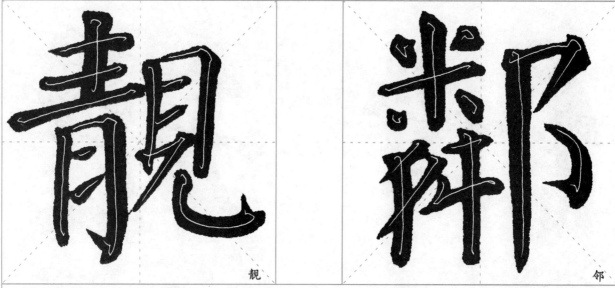

靓 邻

左短右长 以右部为主、左部短小的字，右部要端正、舒展。左部收缩且向上靠，以避让右部，使右部笔画能有余地得以伸展。

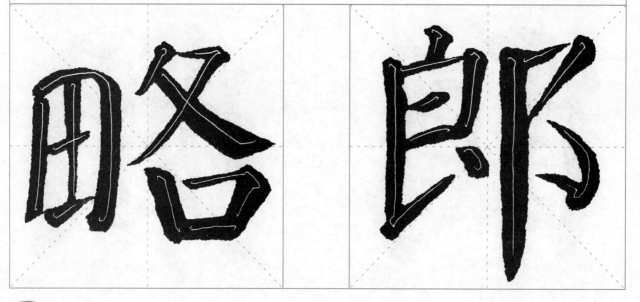

左窄右宽 左部笔画少而右部笔画多的字，要写得左窄右宽，以右部为主。右部端正，左部偏旁依附右部，并向右部靠拢。

浑

左宽右窄 左部笔画多而右部笔画少的字，要写得左宽右窄，以左部为主。右部偏旁的长竖（竖钩）要写得劲挺、下伸，且不离散。

数

上覆盖下 字的上部笔画繁密且占地较大，而下部笔画稀少时，要任由其上部宽大，以避免局促。上下两部中心要对正。

学

艺

上窄下宽 上下结构的字中，如果上部笔画稀少或形小时，要任由其下部宽大，以使下部能稳托字的上部。

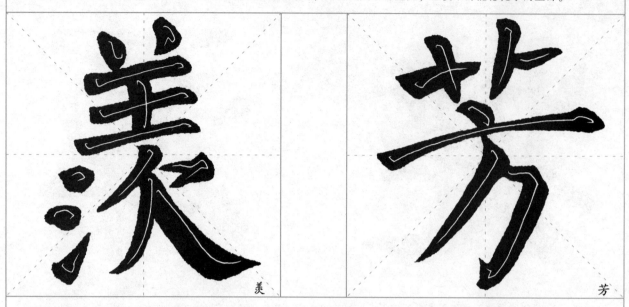

美　芳

承上盖下 字中部的长横，既要承载上部，又要覆盖下部，故要写得较长而平展，承担起全字的分量。

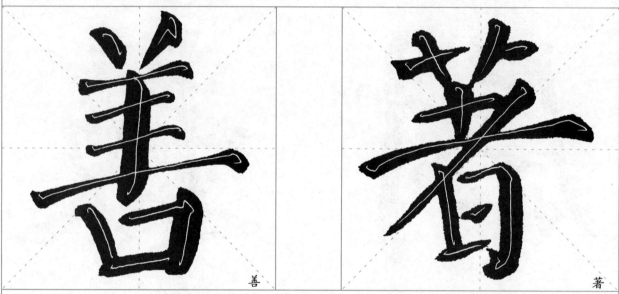

善　著

上短下长 有"艹""竹""立"等字头的字，上部要写得短，下部占位要大，中竖或中心线左右所占位置基本对称。

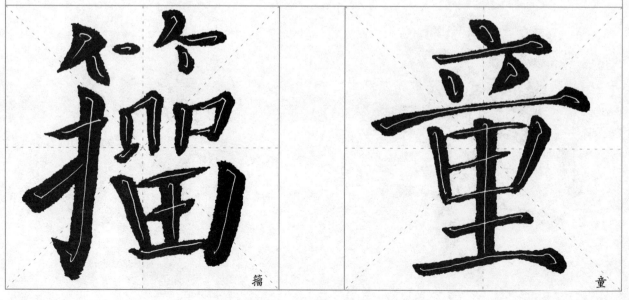

箔　童

上长下短　有"灬""皿""曰"等字底的字，上部要写得长，下部占位要小，中心线左右所占位置基本对称。

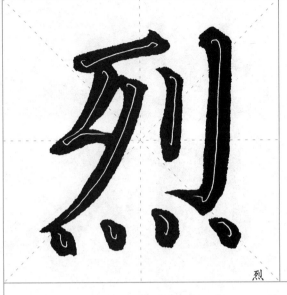

烈

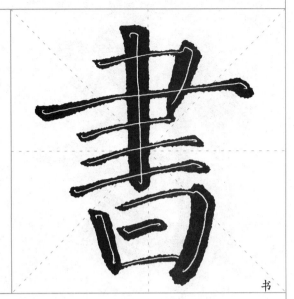

书

上分下合　如果字的上部由左右两部合成，书写时要分而不散，形成整体，再与下部组合，上下两部分间隔紧凑。

上合下分　如果字的下部由几部分合成，书写时要相互靠拢，形成整体，与上部组合时向上靠，避免松散。

宪

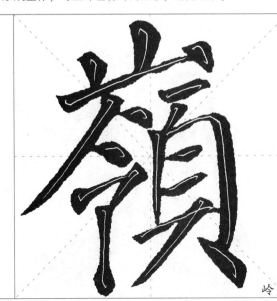

岭

左中右各部宽窄　在左中右结构的字中，如果左右部分的笔画较多，中部则应写得窄些，以给左右部让出位置；反之中间笔画较多时，两侧要尽可能收敛。

修

中短者上置　在左中右结构的字中，中间部分较短时，书写时要上置，下部留空。

辩

柳

左上、左下包围　部首在左上方，内包部分应向中心靠拢，其中的长笔画可适当向右下伸展。部首在左下方，如带走之的字，其内包部分宽度不能超过走之中的平捺。

庶

三面包围　上包下时，内包部分尽量向上靠拢；左包右时，内包部分不能伸出框外。

四面包围　部首方正，两竖左轻右重，左短右长。略呈长方形时，两竖多相向环抱，左竖细，右竖稍粗；略呈扁形时，两竖皆内斜。内包部分布白要匀称。

国

大、小　形大的字，点画要写得紧凑，使其显小；笔画少且没有长笔画，形小的字，点画应写得丰满，要小中见大。

职

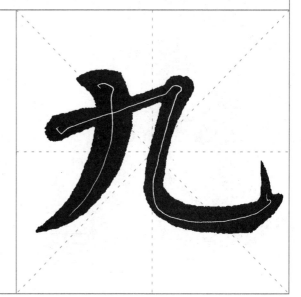

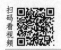
疏、密 字的笔画稀少,结构应疏朗,用笔粗壮有力,使字形饱满;字的笔画繁多,结构要紧凑,用笔劲细有力。

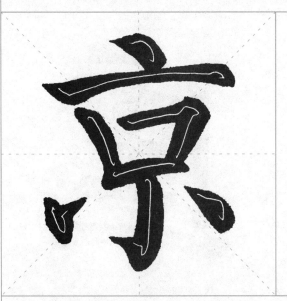

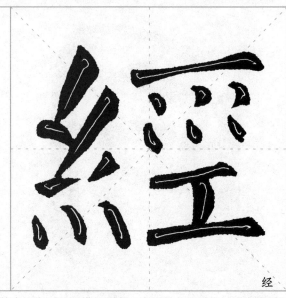

经

长、短 凡横多竖少、横短竖长的字,形态应顺其自然,不宜故意压扁;竖短横长的字,应写得上开下拢,避免字形过小。

欹、侧 重心是指字的支撑点,是字平衡的关键。笔势偏一侧时,要偏中求正,将其中一笔尽势延长以平稳重心;字形斜向一边时,宜随其字势,在斜势中求平衡。

第六章　作品的临摹与创作

对学书者来说，书法作品的创作一般要经过临帖、集字和创作等几个阶段。集字创作是书法创作的一种重要形式，可为今后的书法学习奠定坚实的基础。

书法作品形式多样，一般有竖式（条幅、中堂、对联）、横式（横幅、长卷）、方形（斗方、册页）、扇面（折扇、团扇）等几大类。

集字作品，其字皆与原碑帖关系密切，将原碑帖中的字经过严格挑选，重新组合成一个新的内容（古诗词、对联、名言警句等），其书写内容与原碑帖内容无关。

书法作品由正文、落款及钤印三部分构成，将这三部分进行总体安排，即为布局。

古人说："临书易失古人位置，而多得古人笔意；摹书易得古人位置，而多失古人笔意。临书易进，摹书易忘，经意与不经意也。"

临创提示：

斗方　一种外形接近正方形的书法作品，这一形式较难处理，它容易整齐严肃有余，生动活泼不足，用唐楷来书写更是如此。通常用纸尺寸为四尺整张宣纸横向对开，即高 69 厘米，宽 69 厘米。

作品内容为唐代诗人李白的名作《独坐敬亭山》。李白（701—762），字太白，号青莲居士，自称祖籍陇西成纪（今甘肃静宁西南）。

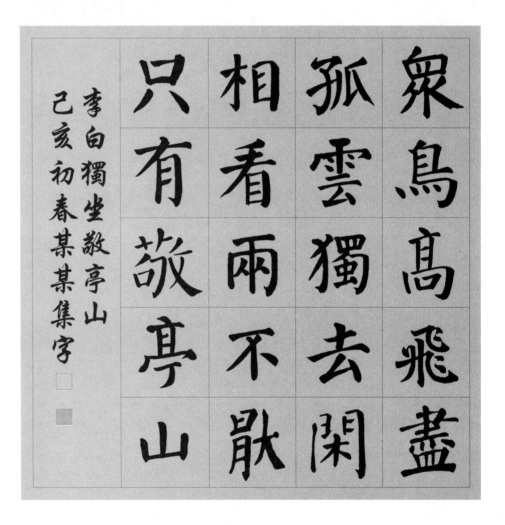

早年在蜀中读书漫游，25 岁出蜀，曾在宫中任职，受排挤，弃官离开长安。后曾入狱，被流放夜郎（今贵州一带），途中遇赦。晚年病死在安徽当涂。他的诗歌抒发进步思想，抨击权贵，有强烈的爱国主义精神，气势豪放，想象丰富，语言深入浅出。

《独坐敬亭山》共 20 字。书写五言绝句，初学时可打出界格，界格可用红色、绿色或其他比较协调的颜色打出。本作品整体采用 5 行书写，正文 4 行，左侧落款处不打横界格，款字分为 2 小行书写，左长右短，即"李白《独坐敬亭山》己亥初春某某集字"，下加盖名章。

己亥年早春某某集字

临创提示:

　　对联　也叫楹联，俗称"对子"。对联的长宽无一定限制，应根据字数的多少而定。对联分为上下两句，字数相等，内容相关且对偶。上联在右，下联在左，上下两联左右对称，上下平齐，左右字字对正；落款在下联左侧居中或偏上。如有上、下款时，其上款在上联右侧偏上。

　　本作品用纸尺寸为四尺整张宣纸竖向3开，即高138厘米，宽23厘米。作品正文共14字，分上下联书写，下联左侧落款为单行，即"己亥年早春某某集字"，下加盖名章。

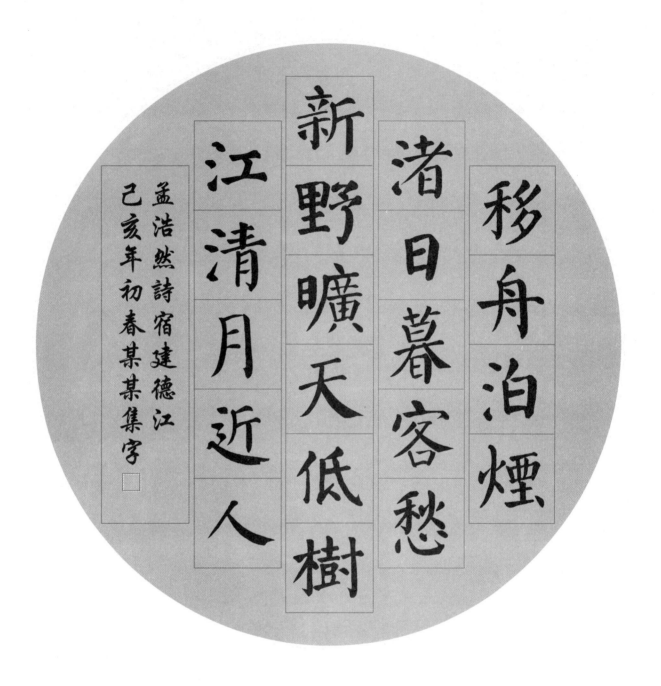

临创提示:

　　团扇　扇面有团扇、折扇之分。本作品采用团扇形式,用纸尺寸为四尺整张宣纸横向对开,再裁成直径 69 厘米的圆形。

　　作品内容为唐代诗人孟浩然的名作《宿建德江》。孟浩然 (689—740),襄州襄阳 (今属湖北) 人,早年隐居家乡鹿门山读书,40 岁入京求仕,失意而归,回乡后一直当隐者。他的诗风格自然流畅,意境清远淡雅,与王维齐名,世称"王孟"。

　　《宿建德江》共 20 字。书写五言绝句,初学时可打出界格,界格可用红色、绿色或其他比较协调的颜色打出。本作品正文采用 4 行书写,左边落款部分不打界格,款字分为 2 小行书写,落款左长右短,即"孟浩然诗《宿建德江》己亥年初春某某集字",下加盖名章。

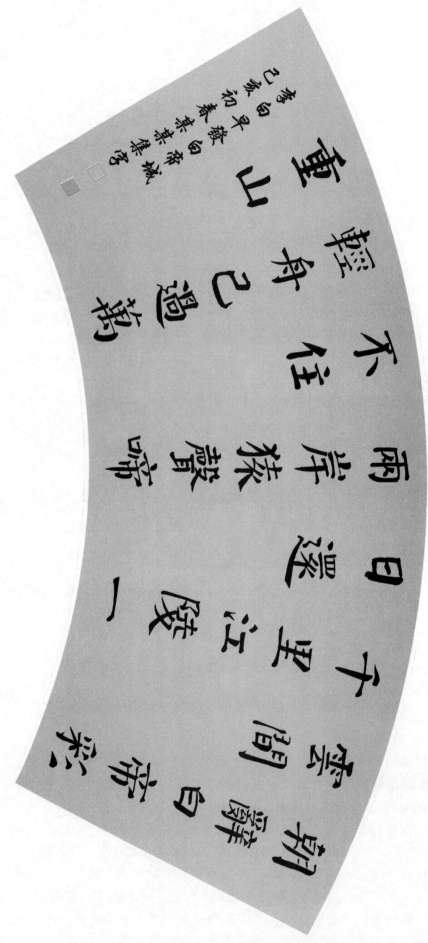

临创提示:

折扇　本作品采用折扇形式,用纸尺寸为四尺整张宣纸横向3开,即高46厘米,宽69厘米,再裁成折扇形。

作品内容为唐代诗人李白的名作《早发白帝城》。

《早发白帝城》共28字。在章法上,本作品正文采用8行书写。书写时要计算好扇骨与书写字数的关系,安排安置扇骨之间的空白处,巧妙地安排好字数。本作品所采用的排列方法为"五二"式,即第1行为5字,第2行为2字,循环排列,这样不仅使扇面的形式具有跳动感,空间布白也得以平衡。款字在一大行内分为2小行书写,即"李白《早发白帝城》己亥初春某某集字",下加盖名章。

临创提示:

中堂　因其悬挂于厅堂正中而得名。中堂一般用四尺或四尺以上整张宣纸书写,长宽比为2:1。也有用三尺整张宣纸书写的,称小中堂。本作品用纸尺寸为四尺整张宣纸,即高138厘米,宽69厘米。

作品内容为唐代诗人杜牧的名作《山行》。杜牧,字牧之,唐京兆万年(今陕西西安)人。中进士第,曾官司勋员外郎,后迁官中书舍人。工行草书,墨迹有《张好好诗》传世。亦唐代著名诗人,有《樊川文集》二十卷传世,因前有杜甫,所以后人称杜牧为"小杜"。

《山行》共28字,初学时可打出界格,界格可用红色、绿色或其他比较协调的颜色打出。在章法上,此作采用正文、款字共书写4行的形式。前面3行每行为8字,最后一行为正文4字,下空安排款字的书写,即"杜牧诗一首《山行》己亥年早春某某集字",落款左长右短,下加盖名章。

遠上寒山石徑斜白
雲生處有人家停車
坐愛楓林晚霜葉紅
於二月花

杜牧詩一首山行
己亥年早春某某集字

故人西辞黄鹤楼烟花三月
下扬州孤帆远影碧空尽惟
见长江天际流

李白诗黄鹤楼送孟浩然之广陵己亥年早春某某集字

临创提示：

条幅 一般指长宽比超过3:1或4:1的形制，形式与中堂相似，只是比中堂窄一些。本作品采用直条幅形式，用纸尺寸为四尺整张宣纸竖向对开，即高138厘米，宽约34厘米。

作品内容为唐代诗人李白的名作《黄鹤楼送孟浩然之广陵》。此诗共28字，本作品采用4行书写，正文3行，款字为1行，即"李白诗《黄鹤楼送孟浩然之广陵》己亥年早春某某集字"，下加盖名章。

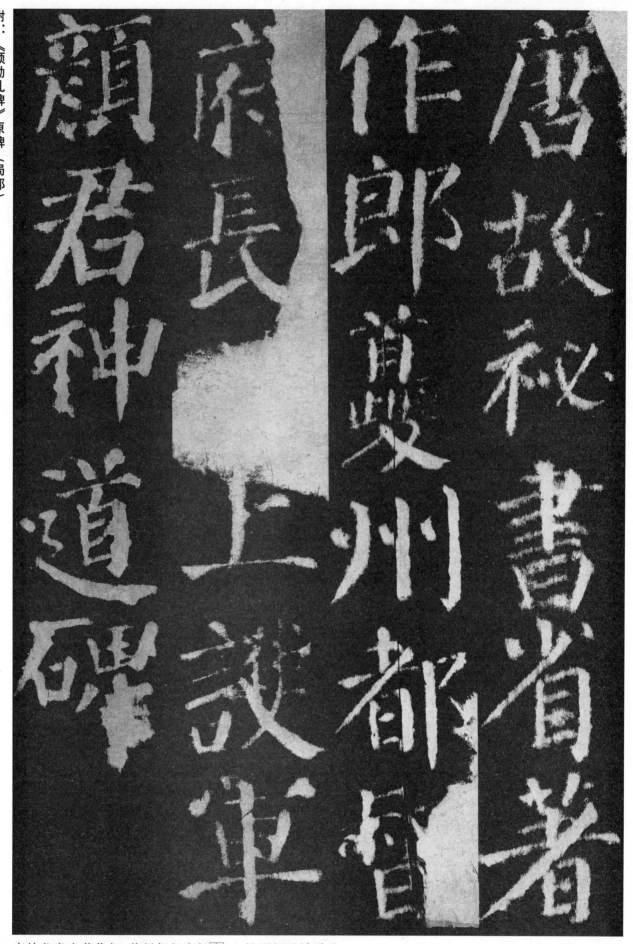

唐故秘书省著作郎、夔州都督府长史、上护军颜君神道碑。

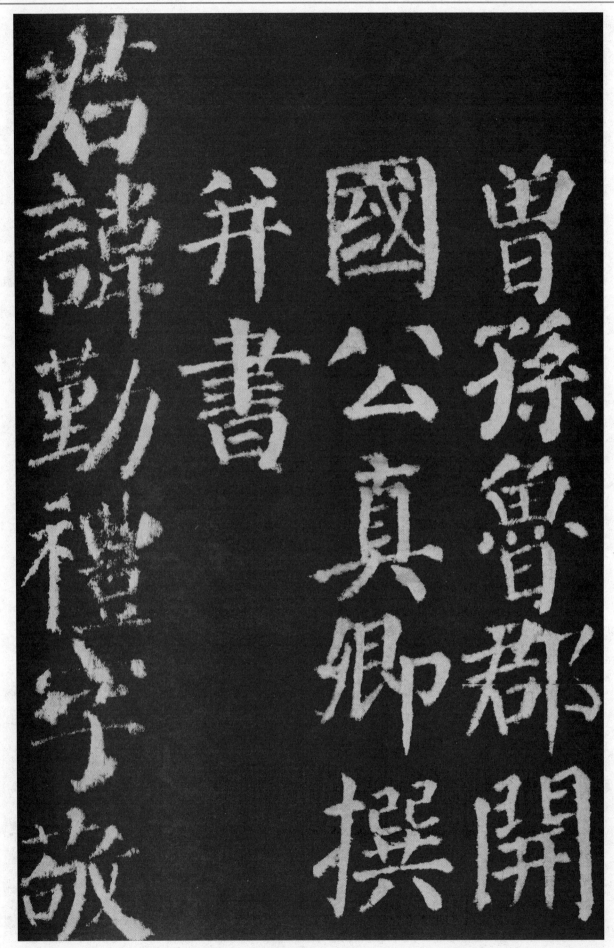

曾孙鲁郡开国公真卿撰并书。君讳勤礼，字敬，

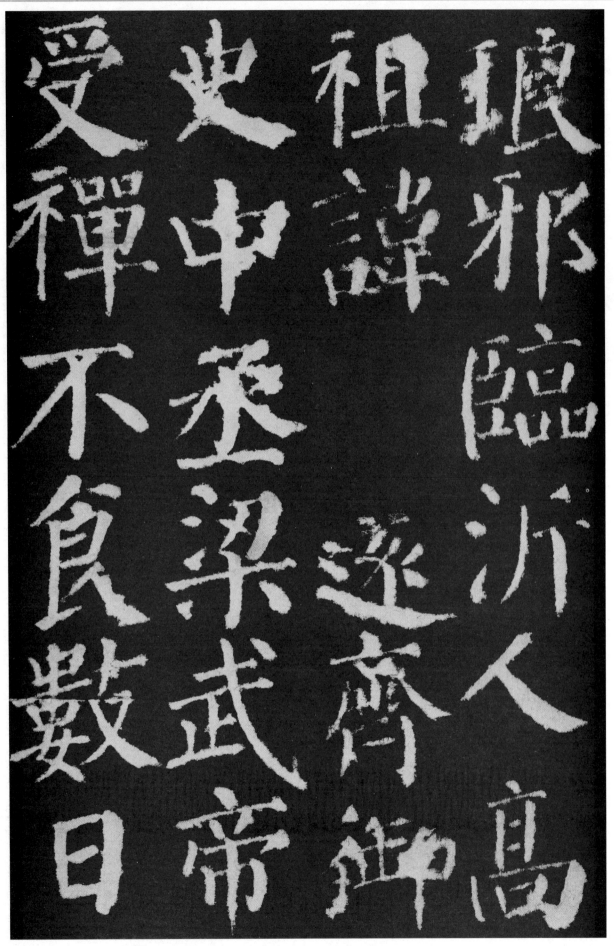

琅邪临沂人。高祖讳见远，齐御史中丞，梁武帝受禅，不食数日，

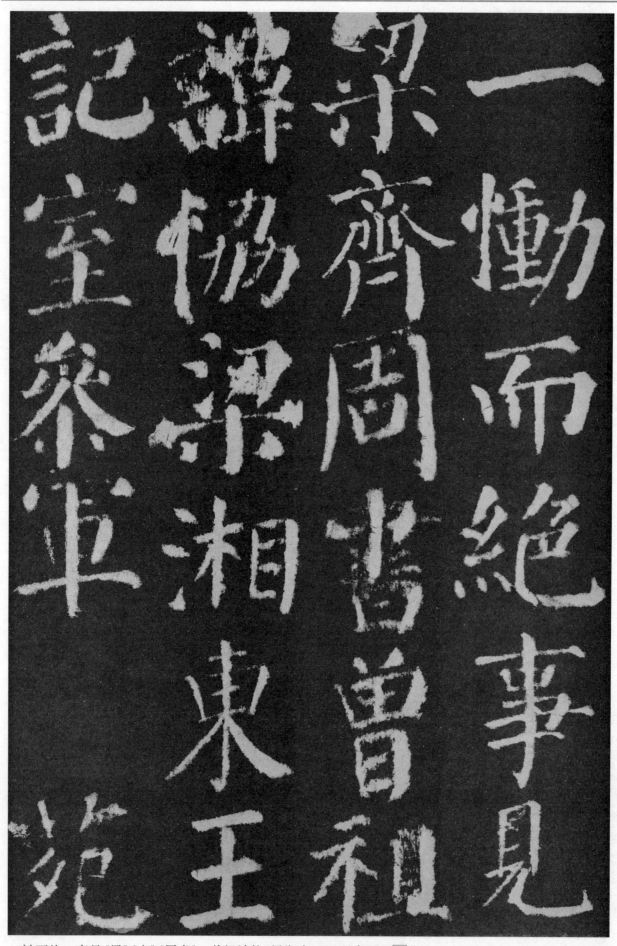

一恸而绝。事见《梁》《齐》《周书》。曾祖讳协，梁湘东王记室参军，《文苑》

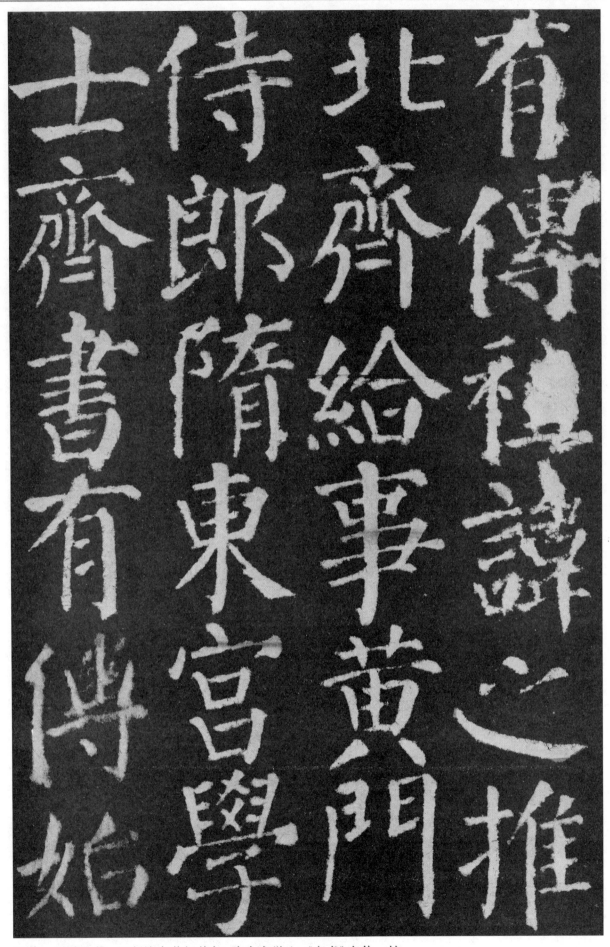

有传。祖讳之推，北齐给事黄门侍郎，隋东宫学士，《齐书》有传。始

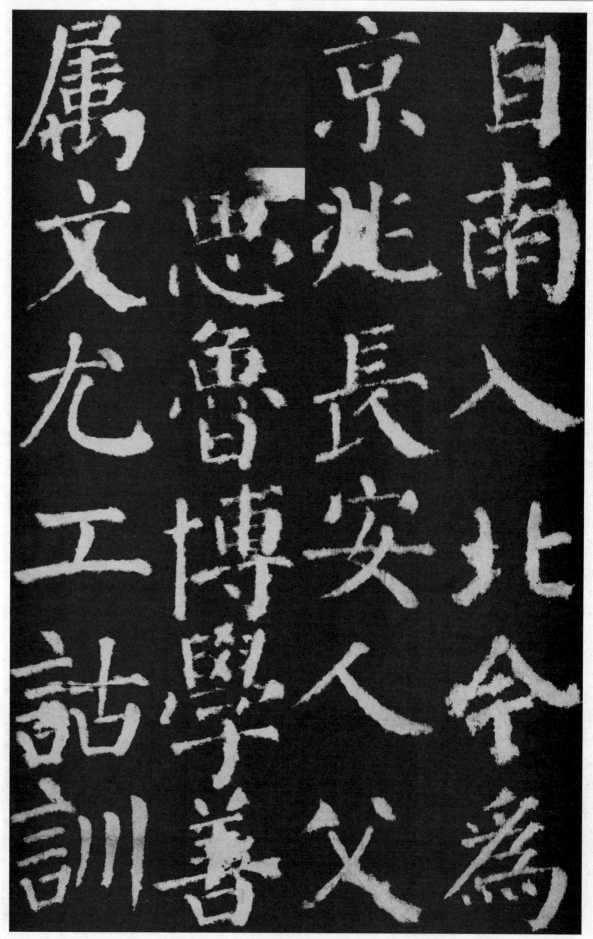

自南入北，今为京兆长安人。父讳思鲁，博学善属文，尤工诂训。

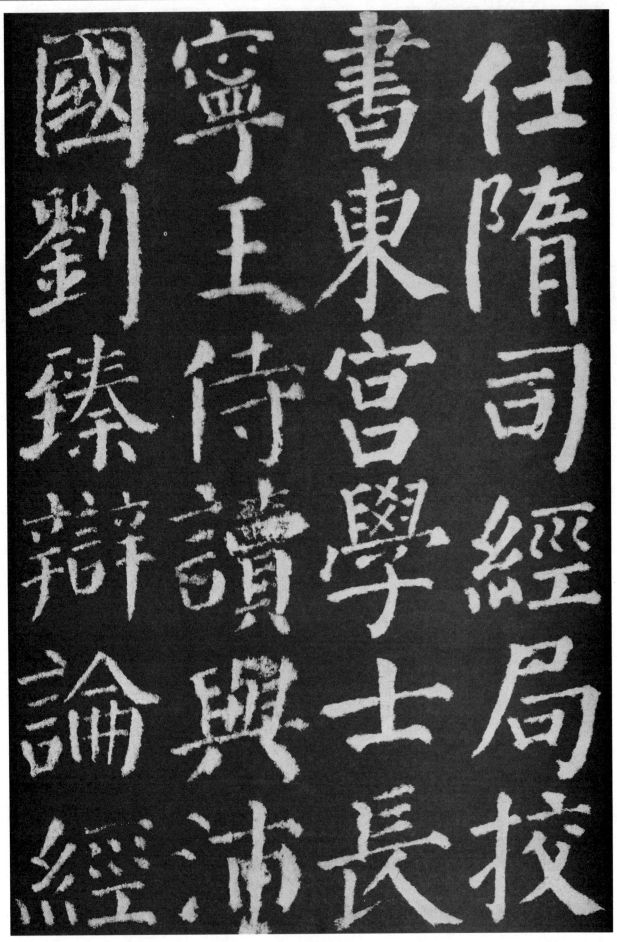

仕隋司经局校书、东宫学士、长宁王侍读，与沛国刘臻辩论经

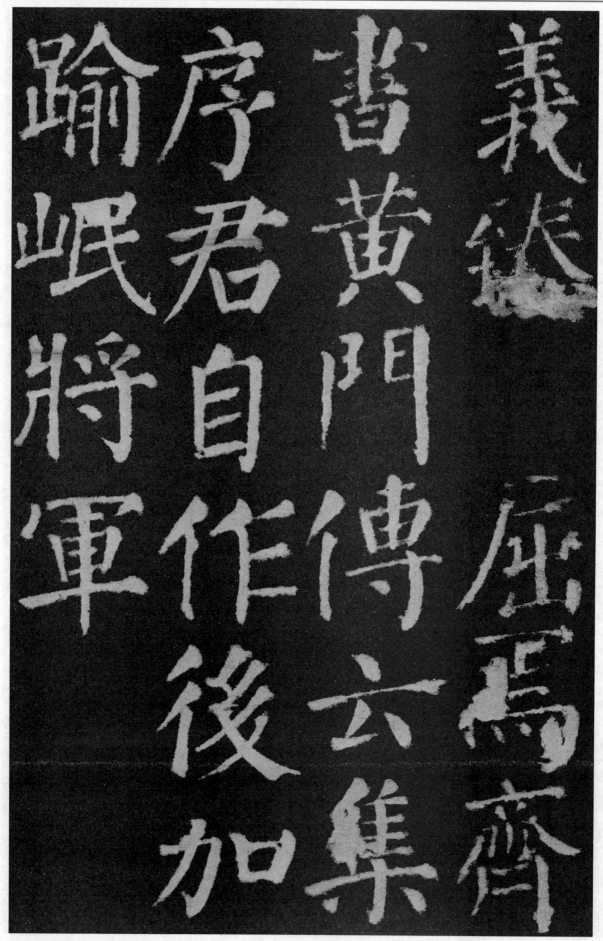

义,臻阃屈焉。《齐书·黄门传》云,《集序》君自作,后加逾岷将军。

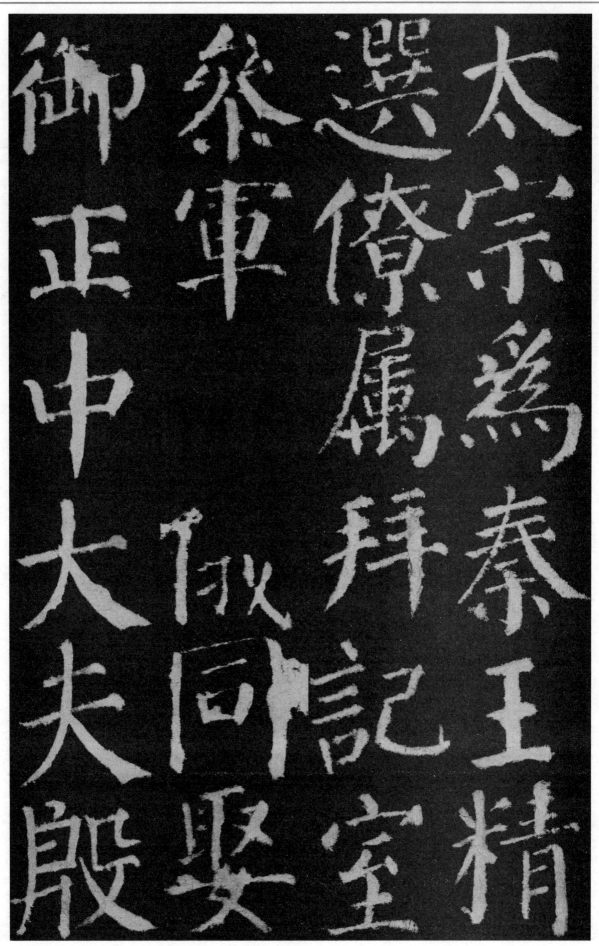

太宗为秦王，精选僚属，拜记室参军，[加]仪同。娶御正中大夫殷

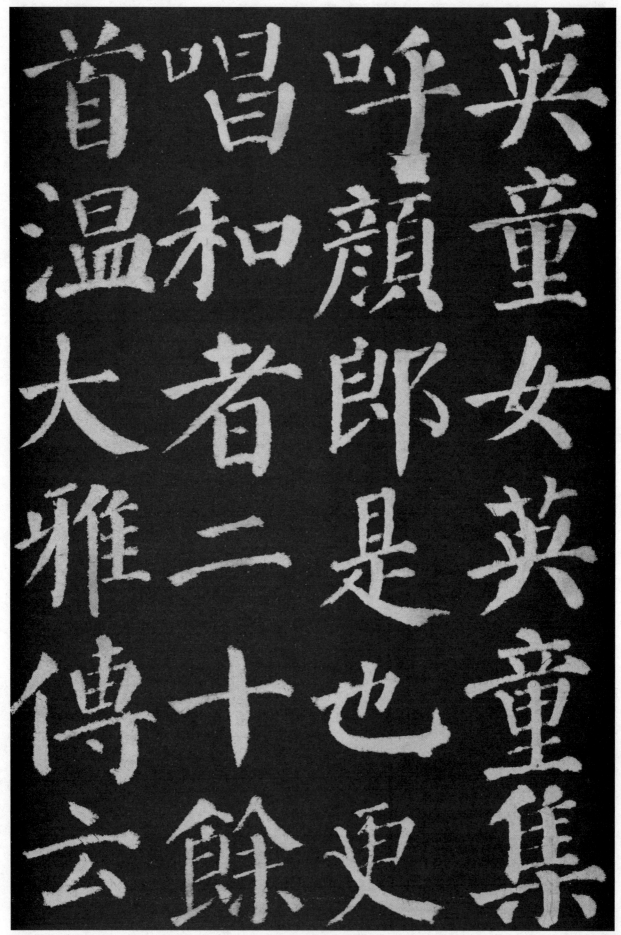

首唱温和大者雅傅云

昌和者二十餘

呼颜郎是也更

英童女英童集

英童女，《英童集》呼"颜郎"是也，更唱和者二十余首。《温大雅传》云：

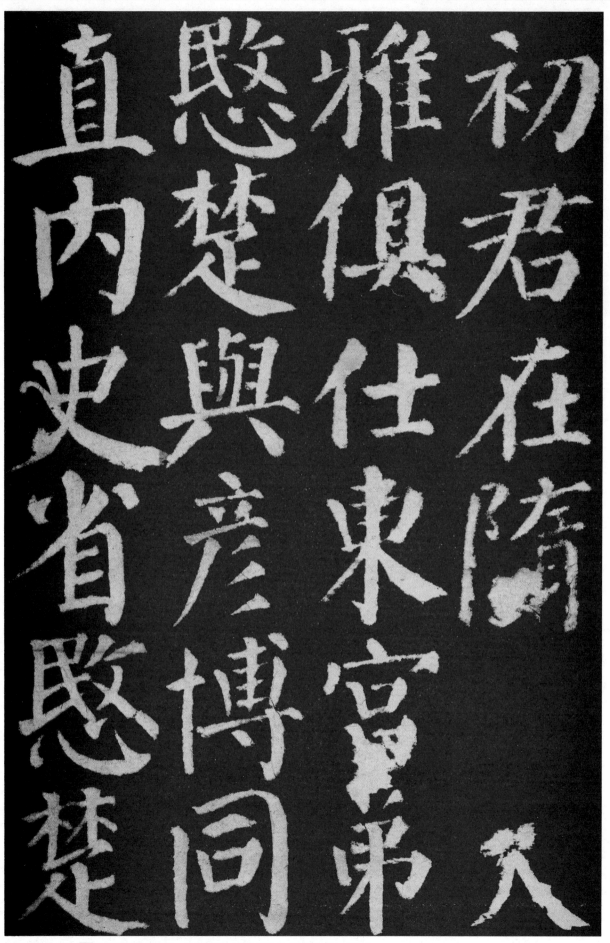

"初，君在隋，<u>与</u>大雅俱仕东宫；弟愍楚，与彦博同直内史省；愍楚

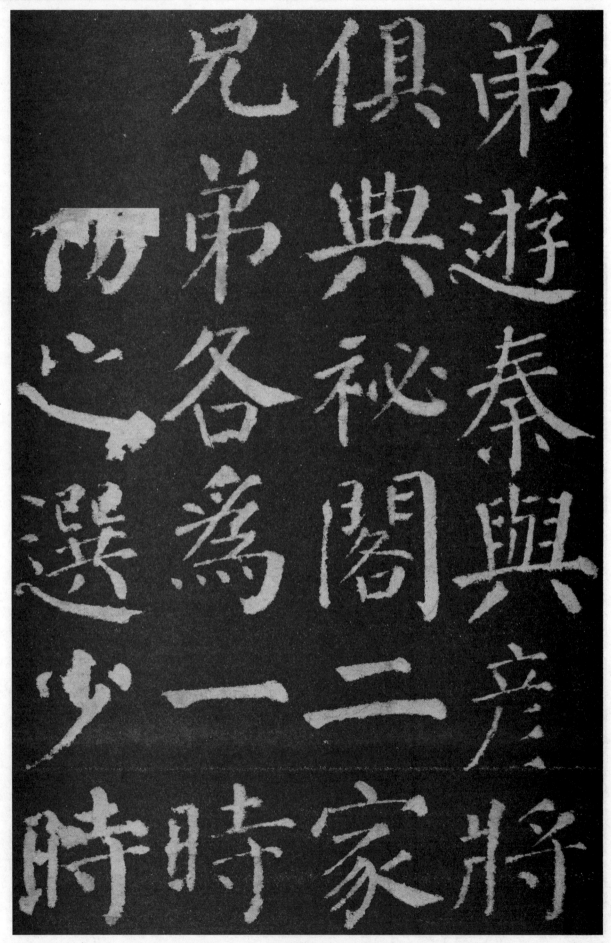

弟游秦，与彦将俱典秘阁。二家兄弟，各为一时 人物 之选。少时

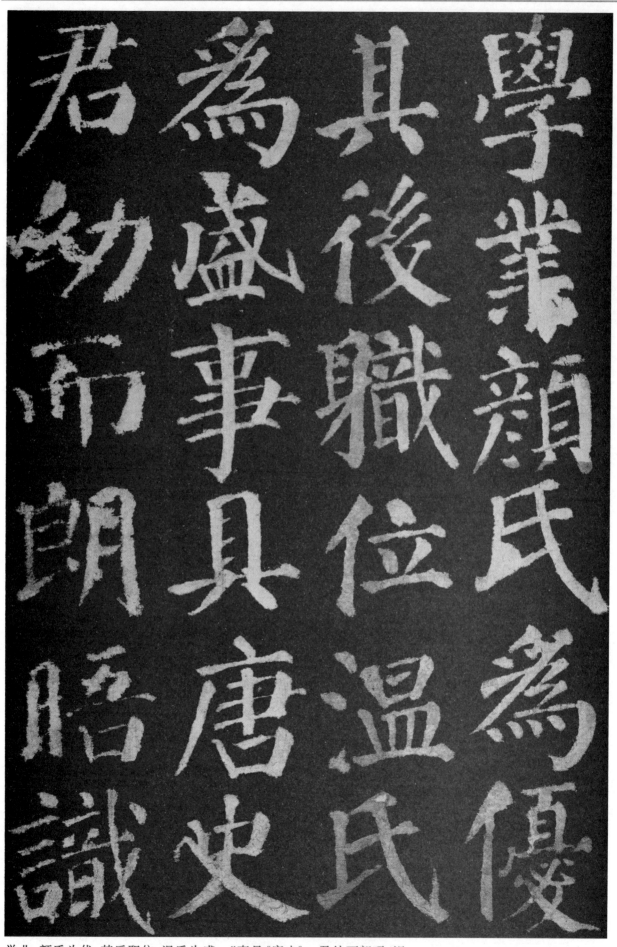

学业，颜氏为优；其后职位，温氏为盛。"事具《唐史》。君幼而朗晤，识

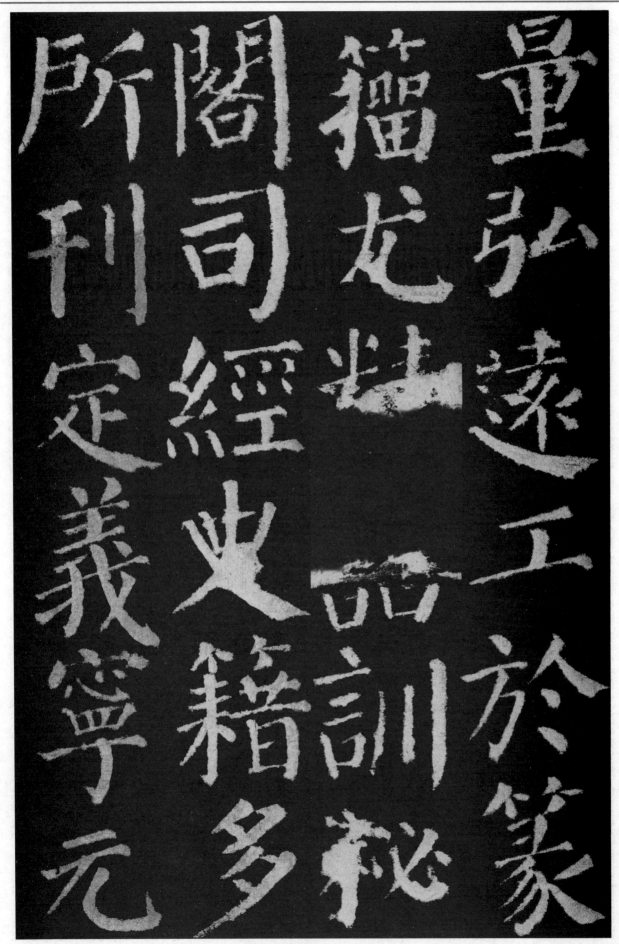

量弘远，工于篆籀，尤精诂训，秘阁、司经史籍，多所刊定。义宁元

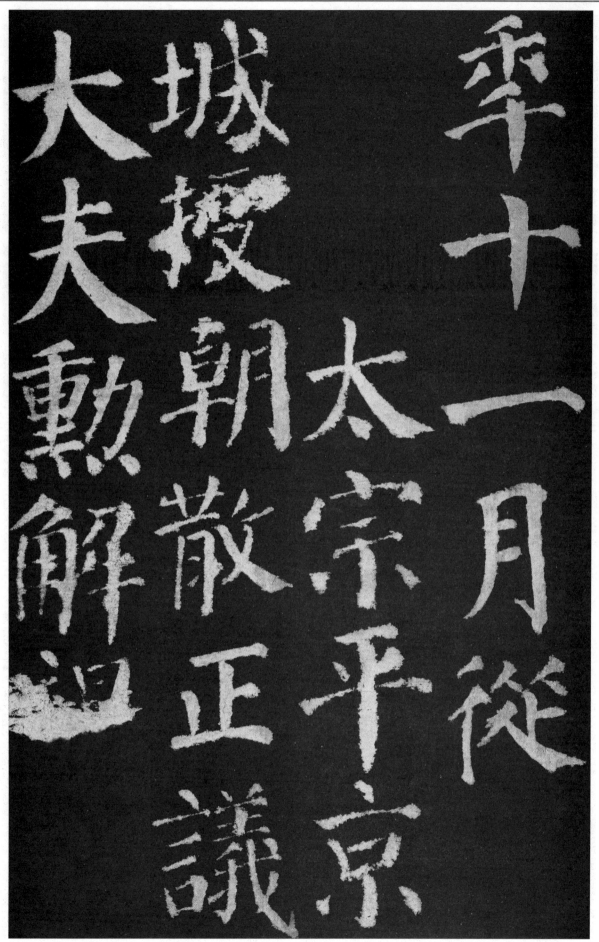

年十一月，从太宗平京城，授朝散、正议大夫勋，解褐秘

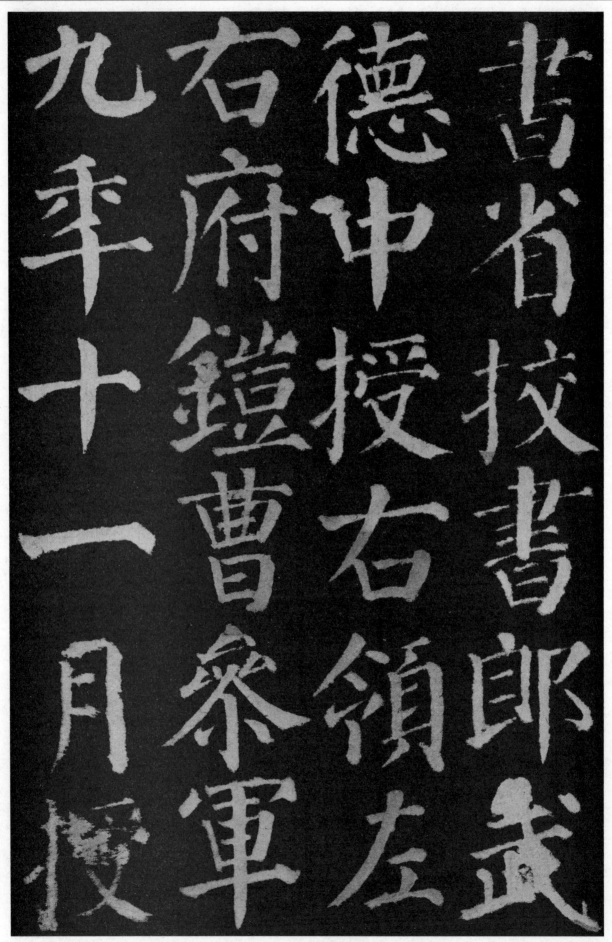

书省校书郎。武德中，授右领左右府铠曹参军。九年十一月，授

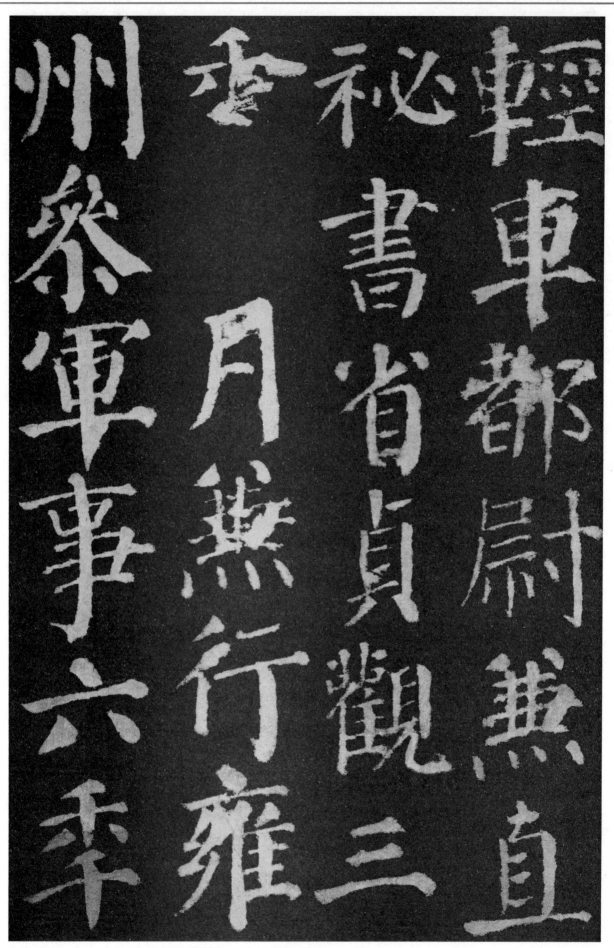

轻车都尉，兼直秘书省。贞观三年六月，兼行雍州参军事。六年

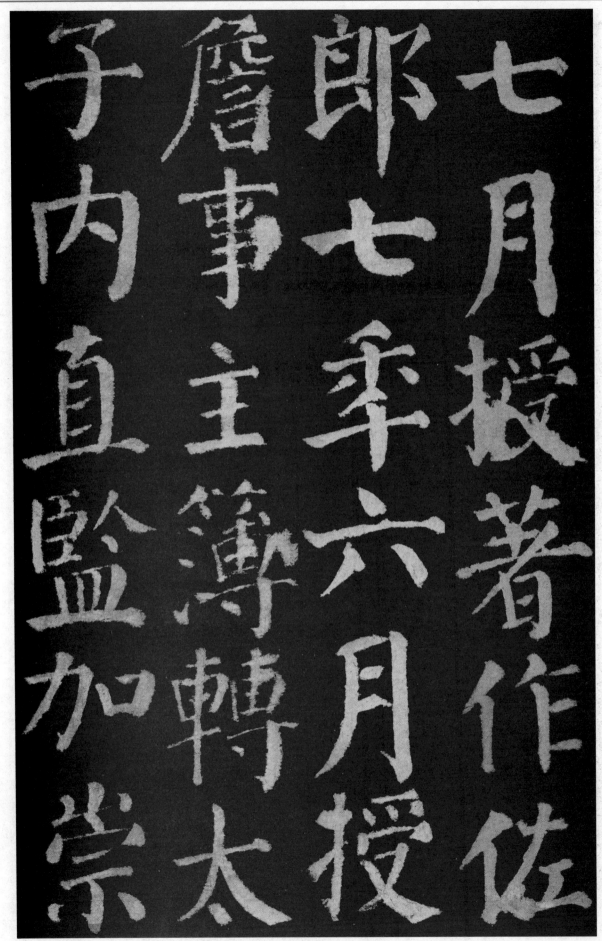

七月，授著作佐郎。七年六月，授詹事主簿，转太子内直监，加崇

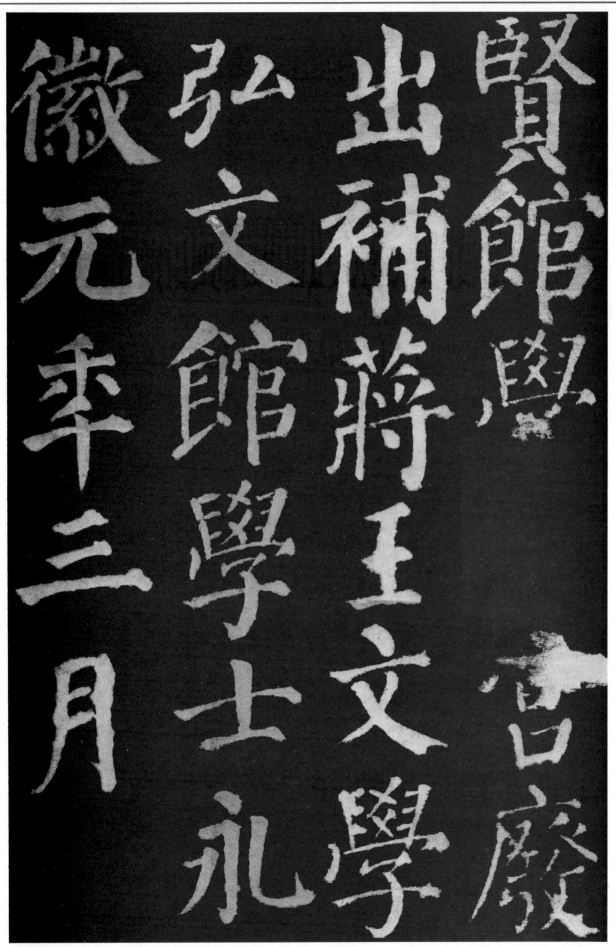

贤馆学士。宫废，出补蒋王文学、弘文馆学士。永徽元年三月，

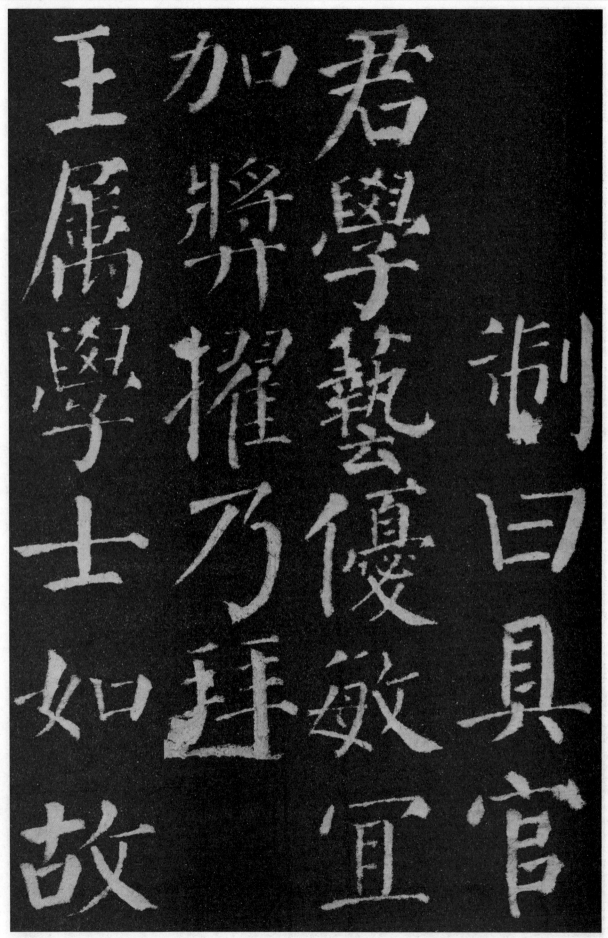

制曰："具官,君学艺优敏,宜加奖擢。"乃拜陈王属,学士如故。

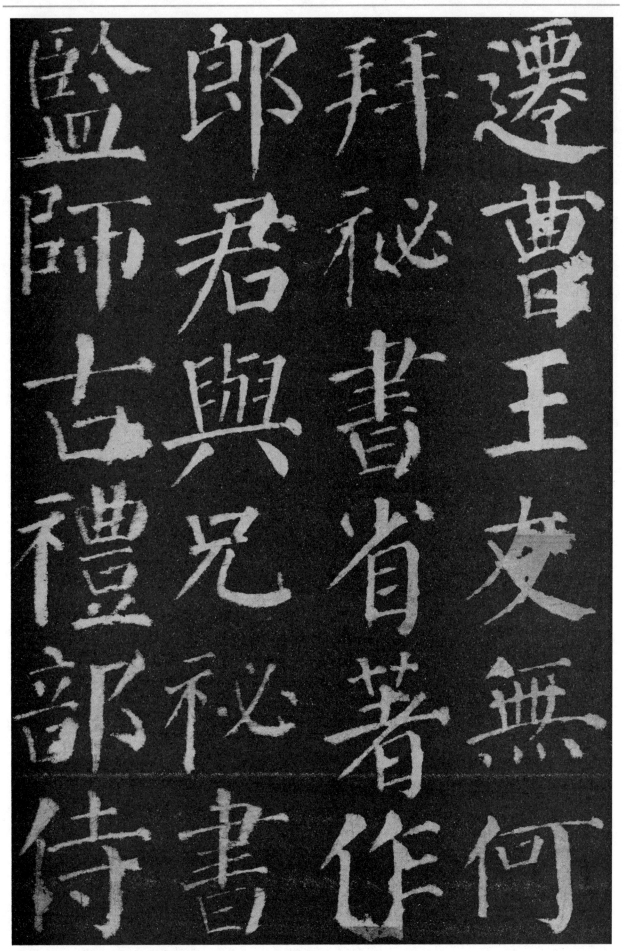

迁曹王友。无何，拜秘书省著作郎。君与兄秘书监师古、礼部侍

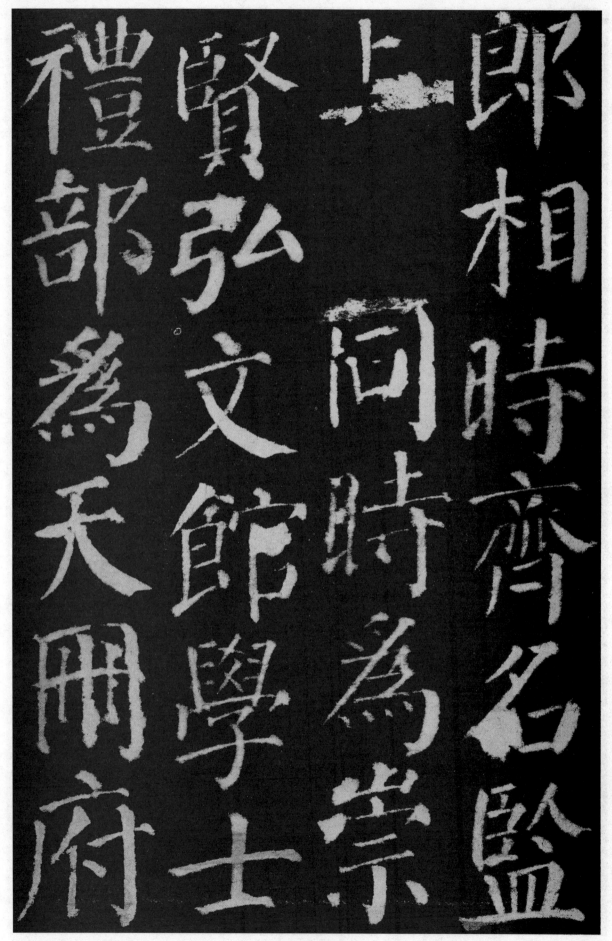

郎相时齐名，监与君同时为崇贤、弘文馆学士，礼部为天册府

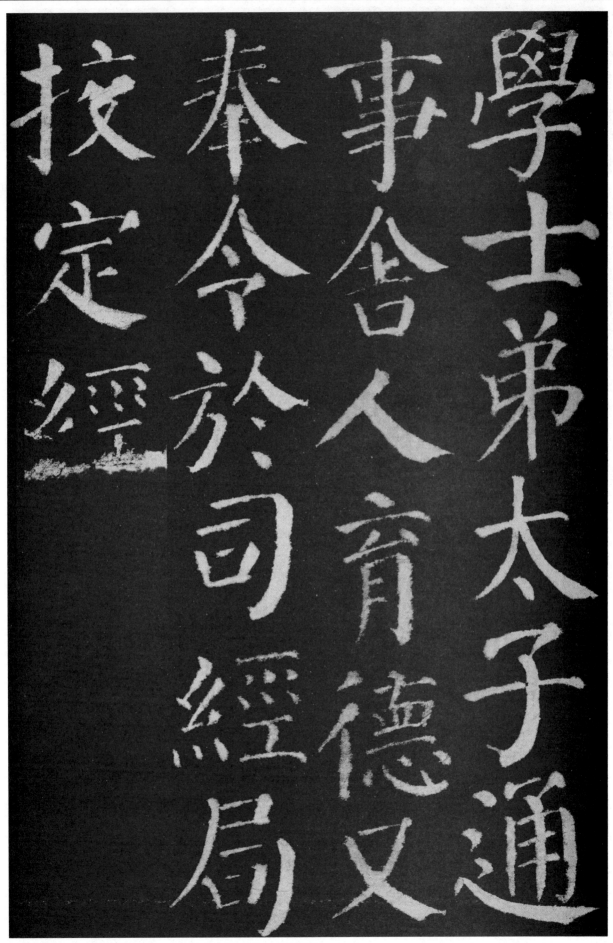

学士，弟太子通事舍人育德又奉令于司经局校定经史。

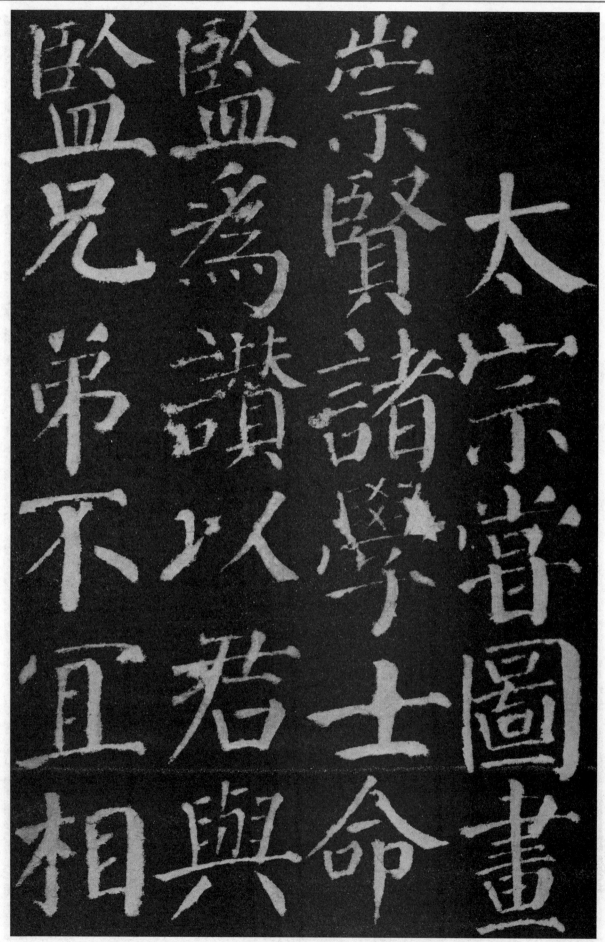

太宗尝图画崇贤诸学士，命监为赞，以君与监兄弟，不宜相